평행한 세계들을 껴안기

평행한 세계들을 껴안기

수천 개의 작은 미래들로 된 예술의 조건

구시 파리카 진형이

김지훈

김남시 에드워드 A. 샹컨 여정환

데이비드 조슬릿

10	**여는 글: 회화×이미지의 미래** 여경환
22	**수천 개의 작은 미래들** 유시 파리카
38	**평행한 세계들을 껴안기:** **포스트-미디엄과 포스트-미디어 담론을 다시 바라보며** 이현진

60	데우스 엑스 포이에시스:
	세계의 끝 그리고 예술과 기술의 미래
	에드워드 A. 샹컨
90	산책의 경험과 디지털:
	개념주의, 리믹스, 3D 애니메이션
	김지훈
108	(시간에 대해) 표지하기, 스코어링 하기,
	저장하기, 추측하기
	데이비드 조슬릿
122	예술의 종언과 디지털 아트
	김남시

여는 글: 회화×이미지의 미래

여경환

한 점의 회화를 제작하고 전시하고 감상하는 일련의 과정은
계속되고 있고, 머지않은 미래에도 사라지지는 않을 것이다.
그러나 전체의 시각적 지형도에서 하나의 회화 작품이 의미를
발생시키고 해석을 확장시키는 문제는 이전과는 다른 위상을 갖게
될 것이다. 미술계라는 제도 안팎에서 회화가 제작되고 유통되고
소비되는 방식이 이전과는 다른 조건에 놓이게 되기 때문이다.
특수한 시각적 예술 양식인 회화는 어떤 방식으로, 언제까지 회화일
수 있을까? 전혀 새로울 것 없는 이 진부한 고민을 다시금 붙잡게
될 수밖에 없는 것이 디지털 시대의 피할 수 없는 조건이다.

예술작품에는 시대를 초월한 감동과 의미가 영속적으로 존재한다고
흔히 말하지만, 실상 대부분의 예술 양식은 그 시대의 자장 속에
존재한다. 예술은 형식과 주제, 당대의 매체, 소비와 유통의 방식과
같은 총체적 요소들을 통해 시대적 변화에 밀접하게 조응하고
변화하면서 그 생명력을 유지해왔다. 인간을 둘러싼 미디어(환경)를

적극적인 미술의 매체로 끌어들인 미디어 아트 역시 마찬가지다. 미디어 아트는 미술이 미술의 문법 안에서 이해되고 통용되는 것을 넘어, 미디어 환경이나 네트워크와 결합해 때로는 작품의 매체로, 소재로, 주제로 활용되고 있으며, 때로는 그 사회적 함의가 논구되고, 때로는 그 위험성에 대한 경고가 제기되기도 하면서 미술이 좀 더 넓은 영역에서 소통되기를 바랐던 미술가들의 꿈의 연장이었을 것이다.

지금의 미디어 아트는 키네틱 조각부터 시작해서 사이버네틱스, 상호 인터랙션, 위치기반추적 등과 같은 기술을 이용하거나 인체의 움직임과 공기의 파장, 상대방과의 거리와 사운드, 목소리 같은 요소들을 결합하기도 한다. 물론 이 과정에서 중요한 미학적 요소는 과학과 예술 사이의 무리한 종합이 빚어내는 기괴함을 벗어나는 일이다. 이미 슬라예보 지젝은 『신체 없는 기관』에서 다음과 같이 지적했다. "예술적 '아름다움'은 실재적 사물, 상징화에 저항하는 사물의 심연이 외양하는 가면이다. 한 가지는 확실하다. 최악의 접근은 과학과 예술의 일종의 '종합'을 목표하는 것이다. 그러한 노력들의 유일한 결과는 심미화된 지식이라는 뉴에이지 괴물의 일종이다." 결국 심미화된 지식, 테크놀로지적 심미화가 아닌 미학의 정치화를 어떻게 달성할 것인가 하는 문제는 미디어 아트에서도 피할 수 없는 문제처럼 보인다.

그래서 이처럼 예술과 미디어의 경계를 끊임없이 재편하고 확장하는 미디어 아트의 시대에 미술이 당면한 문제에 대한 본질적인 물음을 제기해보는 것은 오랫동안 예술이 수행해왔고 또 앞으로도 그럴 거라는 기대의 지평을 가늠하고 그 과정에서 새로운 가능성을 모색하는 일인지도 모른다. 회화가 디지털 이미지로 존재하는 현실을 반영한다면 어떤 결과를 낳게 될까? 또 디지털 미디어로 변환되는 시대에 비주얼 리터러시는 어떤 변화를 겪게 될까.

모바일로 언제 어디서든 접속할 수 있는 인터넷은 또 하나의 세상을 만들어냈다. 스마트폰의 고화질 카메라에 담긴 이미지는 일상에서 만나는 온갖 이미지들의 소스를 얻을 수 있고, 웹의 사진 앨범(photo album)으로 저장되어 포토샵이나 다양한 애플리케이션으로 언제든 수정할 수 있는 이미지가 된다. 사진 이미지는 때로는 텍스트와 결합하거나 다양한 파일링(filing) 시스템에 의해 폴더링, 검색, 선택, 키워드로 분류된다. 이러한 작업을 위해서 스스로를 콜렉티브 방식으로 임시적이고 일시적인 방식의 다양한 협업들이 시도된다. 이미지 소비의 층위·제작·유통·관람 방식의 변화는 온라인을 기반으로 취향에 따라 이합집산하는 새로운 플랫폼을 만들어낸다. 이것은 오프라인-온라인이나 상업적-비상업적 공간이라는 기존의 이분법을 넘어서는 이종적이고 잡종적인 공간들의 탄생이다.

'기분대로, 취향대로, 그때 내가 생각하는 대로'로 대표되는 취향의 발견은 정체성의 문제를 대체하면서 수많은 셀피(selfi)

이미지들로 분산된다. 웹이나 모바일을 통해 우리 시각의 대부분을 점유하고 있는 이미지 양의 절대적인 증가 속에서 결국 우리의 (시)지각 방식도 변화할 수밖에 없다. 문제는 과연 어떻게 변화할 것인가이다. 포스트-인터넷 세대, 밀레니얼 세대의 특징은 작업이 일종의 취향의 교환으로서 인정되고 그 서로의 다양성에 대한 인정은 일종의 상대주의의 보편화다. 각자의 취향에 대한 존중이자 기성의 권위에 대한 거부이기도 하다. 다양성 속에서 나의 색깔, 나의 취향은 나를 그 어떤 정치적 도그마보다 더 적절히 표현하며, 이러한 개인의 표현들이 모여 하나의 성좌, 집단적 흐름이 된다. 히토 슈타이얼은 「저퀼 이미지를 위한 변호」라는 글에서 인터넷에 떠도는 수많은 사진들, 변형된 이미지, 이미지화된 정보, '짤'과 같은 새로운 유형의 이미지들을 위한 자리를 부여한다. 비물질성과 전파력을 무기로 하는 저퀼 이미지는 대중을 대표하는 막대한 영향력을 행사하고 있는데, 그녀는 이것이 미술사적으로는 개념미술과 친연성이 있다고 분석한다. 그런데 개념미술이 광고 등의 방식으로 자본에 포섭된 것처럼 저퀼 이미지가 그 길을 가지 않기 위해서는 시각적 유희나 단순한 정보 전달의 기능을 넘어선 '시각적 유대'를 획득해야 하며, 그때 저퀼 이미지는 20세기 아방가르드처럼 정치적이고 진보적인 유토피아를 향해 예술과 삶을 결합하는 방식으로 나아갈 수 있다고 그녀는 주장한다.

젊은 예술가들은 개인과 집단 사이의 자유로운 분리와 연합의

방식을 때와 장소에 따라 적절히 활용한다. 새로운 세대는 이러한
집단과 개인의 힘의 차이와 균형, 절제, 시너지를 영리하게 파악한다.
공공적 가치나 공동체에서 내거는 캐치 프레이즈 안에 모여야 하는
때를 아는 것이다. 이들은 때로는 사회적 정의와 평등에 대한 높은
민감도를 보이기도 하고, 때로는 시각성 자체보다는 청각성에,
완벽한 균질성보다는 오류나 결함, 노이즈나 백색 소음과 같은
빈 곳(void)이 갖는 작동 방식에 주목하기도 한다. 그들은 현대
첨단기술 시스템이 만들어내는 규율·통제·감시·제어·스캐닝·
스크리닝으로의 연결 속에서 그 이면의 비판적 태도와 선택적
수용을 촉구하기도 한다. 관람객의 직접 참여가 갖는 인터랙션,
작품·공간·작가·다른 관람자들과의 몸의 교환을 지향하면서 인간의
목소리나 움직임처럼 하나의 인터페이스로서의 몸을 다양한
방식으로 변주하기도 한다. 퍼포먼스가 실행되는 방식도 미디어적
결합을 통해 녹화되고 편집되고 반복된다. 수행성의 의미가
저장 장치를 통해 끊임없이 연장되고 확장되는 셈이다.

다양한 미디어가 급속도로 확장되면서 리터러시(literacy) 문제는
그 어느 때보다도 중요한 의제가 되었다. 비주얼 리터러시를 넘어
미디어 리터러시, 디지털 리터러시, 데이터 리터러시, 사이버 리터러시,
인터넷 리터러시, 게임 리터러시 등으로 확대되고 있는 형편이다.
하지만 비주얼 리터러시라는 본격적인 용어의 성립 이전에도 라스코
동굴벽화와 같은 선사시대부터 19세기 인쇄술이나 그래픽 기술

등에 이르기까지 기호 및 상징들을 읽어내는 비주얼 리터러시의 선행적 개념들이 존재해왔다. 문제는 이러한 전통적 개념들을 어떻게 시대에 맞게 변형할 것인가라는 점이다. 지금 우리에게 필요한 것은 네트워크의 복잡성을 이해하고 그 복잡성의 한 지점을 관통하면서 서로 만나는 지점을 공유하는 일이다. 네트워크를 이용해서 네트워크를 해체하는 일, 인과관계가 아니라 상관성에 기반해 사고할 줄 아는 접근이야말로 나와 너의 인과적 연결을 넘어서서 나와 그들(타자), 나와 그것(사물)을 연결해줄 것이다. 객체 지향(object-oriented) 사물의 네트워크를 통한 새로운 동맹, 그것은 인간과 비인간의 경계를 넘어서는 일이다. 그렇다. 클리세에 불과할지 모르지만 예술은 여전히 '그럼에도 불구하고' 모두 타버린 재 위에서도 무언가를 뒤적거려야 한다.

이 책은 서울시립미술관 개관 30주년을 맞이하여 준비한 전시 《디지털 프롬나드》전을 위해 기획된 단행본 형식의 책자다. 개관 30주년 시점에서 이 전시는 이를 어떠한 방식으로 기념할 것인가 하는 고민을 담고 있다. 이 책자는 좁게는 미술관의 과거와 현재, 그리고 가까운 미래의 문제를 담고 있지만, 크게는 미술계 전체에 대한 문제의식과도 궤를 같이할 수 있도록 기획되었다. 예술과 기술 사이를 오가는 오랜 진동을 바라보면서 이 세계와 우리의 미래에 관해 질문하는 여러 필자들의 글은 미술에 대한 본질적인 사유를 촉발하면서 미래의 예술에 거는 가능성의 지평을 펼쳐줄 것으로 기대된다.

먼저 핀란드 출신으로 벤야민과 키틀러를 잇는 떠오르는 미디어 사상가인 유시 파리카는 이번 전시를 위한 새로운 기고문 「수천 개의 작은 미래들」에서 미래에 대해 묻는다는 것의 의미를 짚어내면서 시작한다. 미래에 대한 질문은 곧 시간적 시제를 작동시키면서 동시대의 풍경 속에서 그것을 찾아내는 것이라는 점을, 고고학과 미래주의들, 그리고 미래성이라는 3가지 키워드를 중심으로 동시대 미디어 이론과 예술 실천 속에서 지금 인류세와 자본세가 그려 넣은 폐허풍경에 대해 숙고한다. 우리에게 주어진 것은 미래에 대해 단순히 상상하는 것이 아니라 분석학과 미학으로 이루어진 인프라를 생성하는 일, 즉 미래주의 작업과 새로운 시간성의 생성이 지속적 비즈니스로서 수천 개의 작은 미래들과 병행하는 것임을 주장한다.

미디어 아트 작업과 강의를 병행하고 있는 이현진은 「평행한 세계들을 껴안기: 포스트-미디엄과 포스트-미디어 담론을 다시 바라보며」이라는 글에서 로절린드 크라우스를 중심으로 한 포스트-미디엄/뒤샹랜드/미술사적 미디어 이론/현대미술계와, 피터 바이벨을 필두로 한 포스트-미디어/튜링랜드/디지털 미디어 아트 이론/디지털 예술계로 양분되어 서로 평행선을 달리는 양자의 입장을 충실하게 추적한다. 이러한 양분의 배경은 무엇인지, 특히 한국 미술계에서 양자의 균형 상태를 함께 점검한다. 나아가 디지털 리터러시/미디어 리터러시(디지털 및

기술 매체의 사용 원리를 이해하고 해석하고 사용하는 능력)에 대한 서로 다른 간극과 자신만의 영역 속에서 이러한 분리를 더욱 강화하게 만든 원인으로 분석해낸다.

미디어•예술 이론가 에드워드 샹컨은 이번 「데우스 엑스 포이에시스: 세계의 끝 그리고 예술과 기술의 미래」라는 글에서 1950년대의 수소폭탄과 2018년의 북한 핵을 연결시키면서 핵전쟁, 지구온난화, 기술 남용에 둘러싸인 세계의 끝에서 예술가는 예술의 포이에시스의 힘을 끌어낼 것을 주장한다. 대안적 미래들을 탐구하고 다가올 미래를 내다보는 실용적 모델을 창조하는 예술가들의 역할은 더욱더 강화되고, 기술의 왜곡과 에러를 메타비평적 방식으로 제시하는 예술의 힘은 지구상의 모든 존재를 친족으로 끌어안고 타자들과 교감하고 소통하는 방식들, 그것은 디지털 산책자가 아닌 "이탈을 증폭시키고 기술의 정확성을 왜곡시키는 열정적인 액티비스트"가 될 것을 주문한다.

영화•미디어 이론가 김지훈은 「산책의 경험과 디지털: 개념주의, 리믹스, 3D 애니메이션」이라는 글에서 이번 전시에 참가한 작가들 중에서 디지털과 무빙 이미지 미술의 만남이라는 점에 초점을 맞추고 구동희, 김웅용, 권하윤 3명의 작가의 작업을 집중적으로 분석한다. 포스트인터넷 아트와는 다른 개념주의적 접근법을 통해 디지털로 굴절된 현실에의 산책을 표현하는

구동희의 디지털 개념주의, 디지털 리믹스를 통한 초현실적 산책을 통해 초현실적 환각의 경험을 동시대의 미학과 정치와 연결시키는 김웅용의 작업, 그리고 현실과 허구를 넘나드는 뉴 다큐멘터리의 재매개를 보여주는 권하윤의 작업의 쟁점을 분석한다.

미술 이후의 미술, 포스트-미디엄 이후의 회화를 논하는 미술사학자 데이비드 조슬릿의 경우 2015년 하버드대학교의 심포지엄에서 발표하고 선집 『회화 그 자체를 넘어서—포스트-매체 조건에서의 매체(Painting Beyond Itself—The Medium in the Post-medium Condition)』(2016)에 수록되었던 글을 재수록하였다. 「(시간에 대해) 표지(標識)하기, 스코어링 하기, 저장하기, 추측하기」는 동시대 회화와 시간과의 관계를 논하는 글로서, 예술 소비가 가속화되는 동시대 미술의 조건 속에서 회화에 시간이 표지하고, 저장하며, 축적되는 경향을 짚어낸다. 조슬릿은 이때의 축적이 시간을 기입하고 정동을 저장하는 일이며 이것은 스펙터클에 귀속되는 것이 아니라 경험을 스코어링한다고 주장한다. 그리고 세계화와 디지털화의 시대에 무엇이 최첨단이고 어디가 중심인지를 묻는 의문들과 이미지의 순환의 세계로 진입한 회화의 새로운 운명을 연결시킨다. 조슬릿은 회화를 "시간을 표지하고, 저장하고 스코어링을 하고 추측하는 것"으로 재정의한다.

마지막으로 미학자 김남시의 「예술의 종언과 디지털 아트」는

예술의 종언을 둘러싼 헤겔과 아서 단토의 논의를 다시 짚어보면서 디지털 아트라는 것이 "여전히 역사적 노선을 따르며 역사를 이어 쓰고 있는 예술"임을 주장한다. 새로운 예술의 제재와 내용을 창안하고 개시하는 동시에 관람 방식의 근본적인 변화를 가져오는 디지털 매체와 기술의 중요성을 지적하면서 디지털 아트가 가져온 혁신과 역사성을 논한다.

수천 개의 작은 미래들

유시 파리카

0.폐허풍경

당연한 말을 하자면, 미래 혹은 미래주의에 대한 흥미로운 점은
이것이 정말로 미래에 관한 것이라기보다는 이러한 시간 시제를
작동시키는 의미에 있다. 미래주의 작품의 지금 여기(now and
here)는 언어, 이미지, 소리로 새겨져 있다. 그것은 풍경으로
그려져 있고 살아가고 숨 쉬는 현재의 특정 공간을 지속적으로
확장하는 자취들을 가시화한다. 미래는 현재가 어떤 것인지,
그리고 그 이상으로 어떤 시간들이 우리의 동시대들인지를
구체화하는 것과 관련이 있다.

시간들은 얽혀있고 서로 자리를 바꾼다. 화석화된 과거의 표식들은
미래들의 상상된 지표들로 나타나기도 한다. 미래 화석은
19세기 지질학자와 대중문화에서부터 현재에 투사된 의미에
대한 동시대적 상상들에까지 걸친 주제로서, 단순히 동시대의
소비주의 풍경의 폐허 이상의 다른 의미로 드러난다. 화석의 미래

풍경에 관한 수많은 예술적·대중문화적 예시들은 왜 그 자신의 발명의 수사학을 반복하는 미래의 상상일까? 즉 모더니티의 시작을 정의했던 기술적 대상들의 모더니티가 그 외견상의 종말을 정의하는 특징도 된다는 말인가? 이처럼 적어도 발터 벤야민(Walter Benjamin)에서부터 알려져 왔던 것을 단순하게 이야기하는 것이 재귀적 상상이다.

> 중신세(Miocene)나 시신세(Eocene, 에오세)의 암석 이곳저곳에 이러한 지질 연대에 살던 괴물들의 흔적이 남아 있는 것처럼 오늘날 아케이드들은 대도시에서 이미 보이지 않게 된 괴물들의 화석이 발견되는 동굴 같은 곳으로 존재하고 있다. 유럽의 마지막 공룡인 제정 이전 시대 자본주의의 소비자들이 바로 그러한 괴물들이다.[1]

디지털 장치를 소비하는 인간 주체에게로 다만 되돌아갈 뿐인 기술의 미래 화석에 대한 쿨한 사이버 미학 대신, 현재 우리가 어떤 시간에 살고 있는지를 생각해보자. 미래시제가 다양한 형식의 삶에 따라 다른 형식을 취하는 독성 생태학의 시간들 말이다.[2]

1) Walter Benjamin, *The Arcades Project*, trans. Howard Eiland and Kevin McLaughlin (Cambridge, MA: The Belknap Press of Harvard University Press), 1999, p. 540. 발터 벤야민, 『아케이드 프로젝트 II』, 조형준 옮김(서울: 새물결 출판사, 2006), p. 1278쪽(옮긴이 부분 수정).

2) Anna Tsing, Heather Swanson, Elaine Gan, Nils Bubandt, eds. *Arts of Living on a Damaged Planet* (Minneapolis and London: University of Minnesota Press, 2017) 참조.

미래주의와 시간에 대한 상상을 단순히 '언제'만이 아니라
어디에 그리고 누구에게라는 동시대적 질문으로 간주해보자.
어떤 장소들이 미래를 견인하는 일환으로 밝혀질까?
미래들은 어디에 위치해 있을까? 어떻게 그것들이 동시대 도시
풍경과 자연 풍경에서 앞으로 일어날 일들의 증후인 듯 기입되어
있을까? 미래로 간주하는 것들을 <블레이드 러너(Blade Runner)>
스타일의 아시아 도시 외에 또 무엇이 지시하고 있을까?
그리고 이렇게 미래 현재에서 벗어난 차원에서 기기들의 기술적
현재라는 가시적인 표식의 잔여 말고 또 무엇이 중요할까?

그에 따라 인류세(Anthropocene) 주도의 미래 폐허풍경
(ruinscapes) 미학을 고무하는 미래의 페티시화에서 벗어나
동시대의 증후와 이미지에 대한 분석 및 예술로 나아가는 초점의
전환이 일어난다. 이런 폐허풍경들은 어떤 시간이 이 공간에
속하는지 그리고 그것이 어디에 놓여있고 어디에서 보이는지에
대한 상상과 연관되어 있다. 거의 모두 실제로 방문하기보다 훨씬
많이 상상하는 남태평양의 포인트 니모가 좋은 예일 수 있다.
이는 화석지로 간주하기에 가장 적절한 하나의 장소일 것이다.
그곳은 고립된 위치와 특정 해류 순환으로 (해양학자 스티븐
돈트Steven D'Hondt의 말로) "세계양(world ocean)에서
생물학적으로 가장 비활성화된 지역"으로 명명되어 있으며
사람의 손길이 닿지 않는 이 물에 국제 우주국들이 퇴역한 우주

기술을 많이 폐기하고 있다. 생명이 살지 않는 해저가 있고, 냉전에서부터 현재의 일상적 실천에 이르기까지의 기술들이 폐기되어 있는 포인트 니모는 바로 이 순간 존재하는 미래 화석의 폐허풍경—지구의 예견되는 미래에 있을 큰 변화의 윤곽을 나타내는 사라지는 빙하처럼 전혀 극적이지 않은 비가시적인 모습—이라는 그럴듯한 장소로 보인다.

예술사진과 화이트큐브에서 쓰레기더미는 없다. 너무나 친숙한 일상적 사물들에서 남은 것들과 특별한 쓰레기의 자리는 없다. 그저 해저의 소멸, 그리고 빙하의 소멸만 있다. 미래는 온도 변화로 도래한다.

이 짧은 글은 동시대 미디어 이론과 예술 실천에서도 드러나는 시간의 모습 혹은 시간 장(場)으로 이러한 주제를 다룬다. 즉 고고학, 미래주의, 미래성에 관한 것이다. 간략하게 논의될 테마들은, 에너지 시장에서 지속적인 금융투기의 일환으로 예측되어오던 것을 포함해, 모두 시간 및 시간성, 화석 및 화석연료와 맞물린 또 다른 방식들과 연관되어있다. 과거는 이미 우리가 처한 혼란을 결정지었던 화석이다.

I. 고고학

언뜻 보기에 고고학(혹은 미디어고고학)이 미래와 미래성에 대한,
과거에 대한 것만 말할 수 있으리라는 가정은 다소 이상하다.
그러나 여기에 고고학이 오랫동안 단순한 특정 학문 이상을
언급해왔던 방식은 중요한 실마리다. 고고학은 임마누엘
칸트(Immanuel Kant)부터 지그문트 프로이트(Sigmund Freud),
발터 벤야민, 프리드리히 키틀러(Friedrich Kittler)와 동시대
미디어고고학에 이르기까지 철학과 인문학을 관통해왔고 그 자체로
특화된 학문 이상임을 드러낸다. 크누트 에벨링(Knut Ebeling)의
주장대로 이렇게 다양한 철학적·예술적 야생 고고학들은 성층된
과거의 이미지를 드러낼 뿐 아니라 "18세기에 시작되어 20세기에
뚜렷한 절정에 다다른 시간성의 물질적 반영"을 실험하는 실천의
장이 되었다.[3]

고고학의 에피스테메적 이채(異彩)와 장은 역사학 작업에 대한
보완적인 곁길이라기보다는 대안이 되었다. 고고학은 이야기를
하는 대신 수를 세고, 텍스트 대신 사운드, 이미지, 숫자 같은
물질성의 다른 유형들에 적용된다. 이는 고고학이 어떻게 수많은
미디어 이론가들이 선호하는 용어가 되었는지에 대한 이유이기도
하다. 그에 더해 에벨링이 지속적으로 아감벤(Giorgio Agamben)을
인용하듯 고고학자는 무엇이 발원하고 있는지, 무엇이 출현하고

있는지, 무엇이 새로운 시간성들을 생성하는지를 그린다. 이는
다른 종류의 시간들의 지도가 된다. 그 시간들은 과거의 지층들과
그것이 현재에 미치는 영향 사이에 이어진 것으로 인식되곤
하지만, 우리는 그것들이 어떻게 미래들의 상이한 잠재성들을
야기하는지에 대한 인식으로 발전시켜볼 수도 있다.

그런 고고학은 미래들의 지도이기도 하다. 혹은 과거, 현재,
미래라는 선형적 시간 좌표를 복잡하게 하는 것에 더 가깝다.
미디어고고학은 추측되는 단순 인과성보다도 일련의 다른
물리학을 사용하는데,[4] 이는 왜 그것이 예술작품 원천의 흥미로운
장도 되었는지에 대한 하나의 대답일 수도 있다. 영화에서
인공지능까지의 미디어에서 이루어지는 다른 시간들에 대한
미묘한 정의와 탐색은 특이한 레트로적 과거의 재료일 뿐 아니라
그 시간을 생성하는 작업의 일환이기도 하다.

이런 맥락에서 화석에 대한 미디어고고학적 관점은 단순히 미래
화석의 이미지를 탐색하는 것만이 아니고, 이미지가 그 자체로
화석연료의 존재를 어떻게 전제하는지를 이해하기 위한 것으로

3) Knut Ebeling, "Art of Searching: On 'Wild Archaeologies' from Kant to Kittler,"
The Nordic Journal of Aesthetics No. 51 (2016), p. 8.

4) Thomas Elsaesser, *Film History as Media Archaeology: Tracking Digital Cinema*
(Amsterdam: Amsterdam University Press, 2016) 참조.

보인다. 나디아 보작(Nadia Bozak)에 따르면, 사진과 영화의 기술
이미지는, 그의 표현에 따르면, 우리가 태양을 포착·정제·활용하는
방식에 대한 완벽한 결정화인 반면, 기술 미디어도 그 일부인 산업
문화를 동원하는 것은 석유 같은 화석연료의 태양에너지다.[5]
보작은 석유가 "화석화된 햇살"이라는 알프레드 크로스비(Alfred
Crosby)의 말을 인용한다. 그 말은—우리가 시각문화의 실천으로
논할 수 있는—빛과 태양을 동원하는 특정한 다른 유형과
에너지를 서로 연결하기에 적절한 시작점이다.[6] 그렇다면 첫
번째 화석은 이미지고 그 화석은 또한 자국이다. 놀랍게도 기술
이미지의 역사와 화석연료 동원의 역사 사이에는 긴밀한 연결
고리가 있다. 보작 역시 다음과 같이 논한다.

> 태양과 영화, 빛과 영화 환경 사이의 관계는 영화가 환경에 관한
> 현재의 수사학에 맞서 병치될 때 특히 명백해진다. 환경에 관한
> 현재의 수사학이 결국은 화석연료와 화석 이미지, 즉 포착된 빛의
> 현시와 미라화라는 화석 이미지를 융합하기 때문이다.[7]

에너지 형식과, 기술 미디어로서 그것을 포착하는 형식은 새로운
시간을 제시한다. 기술 미디어 시간이라는 의미에서, 그리고
자본세(capitalocene) 맥락의 삶의 환경 조건에서 일어나는 거대한
변화와 관련된 의미에서 그렇다.

Ⅱ. 미래주의들

미래 화석이 이미 화석의 역사에 연료로 배태되어있다면 또 다른 기술적 미래들을 그리기 위한 우리의 과제는 무엇이 될까? 20세기 예술에서의 미래주의들은 기술과 특정한 관계가 있다. 이탈리아 미래주의는 유럽 역사의 특정 단계에 위치해 기술적 진전으로 진보라는 시간의 한 가지 의미를 제공했던 특정 기계미학이었다. 이 미학은 전기와 전등을 포함한 대규모 산업 시스템 시대에 어떻게 미래들이 시로 언어화·시각화·음향화 되었는지에 대한 되풀이되는 참조점이 되었다. 에너지는 미학적 표현의 모터로서 단순한 재현에 그치지 않고 상상되었다. 그것은 상상의 모터가 되었다.[8] 그것은 당대의 벤야민에게도, 추후에 폭격으로 다시 한 번 붕괴되었던 유럽의 도시들처럼, 폐허풍경의 시작이었던 도시, 도시 영역이고, 1950년대 이후 인류세의 '거대가속(Great Acceleration)' 이래로 지구상에서 다른 여러 형식들로 복제되었던 기술(technical) 변화와 기술 계획의 형식이다.

5) Nadia Bozak, *The Cinematic Footprint. Lights, Camera, Natural Resources* (New Brunswick, NJ: Rutgers University Press, 2011), p. 29.

6) Sean Cubitt, *The Practice of Light* (Cambridge, MA: The MIT Press, 2014) 참조.

7) Nadia Bozak, op. cit., p. 34.

8) ibid., p. 38.

물론 이후의 (예술) 미래주의들은 남성적이며 반드시 진보로 도래하는 미래를 찬양하는 태도는 덜어내고 대신 절대 허용되지 않았던 미래 혹은 시행되었던 미래[9]를 쓴다는 차이가 있다. 이는 아프로퓨처리즘(Afrofuturism)과 (종종 용어로 명명되는) 수많은 후기 에스노퓨처리즘(ethnofuturism)들이 출현하는 정치고고학에서 이루어진다. 아프로퓨처리즘, 시노퓨처리즘(Sinofuturism), 걸프 퓨처리즘(Gulf Futurism), 블랙 퀀텀 퓨처리즘(Black Quantum Futurism), 그 외 현재의 버전들은, 그것을 지칭하는 용어가 무엇이 되었든, 동시대 예술과 시각문화에서 미래들이 증대하고 있는 현상에 대해 말한다.[10] 그 일부는 미래를 전도시키려는 듯 보인다. 걸프 퓨처리즘과 소피아 알 마리아(Sophia Al Maria) 같은 작가의 작품에서 이미 도래한 미래는 아라비아만 국가들의 건축적 구축 환경을 배경으로 배치되어있다고 읽힌다. '두바이 스피드 (Dubai Speed)'[11]라고 명명되기도 했던, 수평·수직적으로 모두 작동하는 중요한 요소로서의 인공 환경은 자본주의 미래들이라는 한 가지 특정 버전을 이야기한다. 석유 및 화석의 과거들로 구축된 그와 같은 도시와 환경은 건축, 건축 자재, 인프라가 포스트-화석 시대에 화석연료 다음을 이어 어떻게 준비되어있는지에 대한 미래의 상상들을 요구한다. 벤야민에게 가장 중요한 고고학적 질문이 파편들을 통해 어떻게 도시를 자본주의 소비문화의 느린 출현으로 읽어내는가였다면, 그 상황의 현재 버전은 산업 유산과 독성 환경을 다루려고 시도하면서 동시에 미래를 향해

도시를 어떻게 상상할 수 있을까이다.

걸프 퓨처리즘과 그 외 예술상의 미래주의들은 이러한 독성 환경의 맥락에서 여러 모로 예술적 담론이다. 독성은 물론 화학적 독성과 정치적 오염이 서로 연관된 지점에서 여러 가지 형식으로 일어난다.[12] 그렇다면 시각예술과 시각 형식들에서 단순한 쓰레기더미보다 더욱 미묘한 오염의 스타일을 어떻게 상상할 것인가? 환경 감시의 문화 기술들(cultural techniques)은 비가시적인 흔적을 전체적으로 전망하게 하고 중요한 관심사로 만듦으로써 이미 중요한 시각예술 형식이 되었다.[13] 그에 따라 대기오염과 화학폐기물, 방사능과 생물다양성 파괴에 관한 동시대

9) [옮긴이주] "아프로퓨처리즘의 유토피아적 잠재성 대신 걸프 퓨처리즘은 소비로 재구성되어 이국적으로 만드는 기술적 (근/중/극)동 오리엔탈리즘의 이미 존재하는 결합으로 묘사한다. (다가올 민족을) 지향하는 미래가 아니라 이미 시간적 인프라로 정해지고 계획되고 통합된 미래인 것이"라는 파리카의 말을 참조하였을 때 허용되지 않았던 미래는 아프로퓨처리즘의 유토피아적 상상으로, 시행되었던 미래는 걸프퓨처리즘의 현재 건축적 도시 배경에 기반을 둔 상상으로 각각 펼쳐지는 것으로 보인다. Jussi Parikka, "Middle East and Other Futurisms: imaginary temporalities contemporary art and visual culture," *Culture, Theory and Critique*, 59:1 (2018), p. 46.

10) Jussi Parikka, "Middle East and Other Futurisms: imaginary temporalities contemporary art and visual culture," *Culture, Theory and Critique*, 59:1 (2018) 참조.

11) Steffen Wippel, Katrin Bromber, Christian Steiner, Birgit Krawietz eds., *Under Construction: Logics of Urbanism in the Gulf Region* (London and New York: Routledge, 2016), p. 1.

12) Felix Guattari, *The Three Ecologies*. trans. Ian Pindar and Paul Sutton (London: The Athlone Press, 2000).

예술은, 그렇지 않았다면 미래주의 영역에 포함되지 않았을 양상들, 범위들에 대해 이야기한다. 그러면 어떤 적절한 미래주의라도 '느린 폭력'14)으로 간주되는 존재론적으로 긴급한 쪽의 비가시성을 다룰 수 있어야 한다. 이에 따라 미학적·예술적 의미의 미래시제는 기존의 인간 없는 세계를 꿈꾸는 인간 중심적 서사에서 근본적으로 벗어나 이미 인간 없는 동시대의 문화적 과정에 관여할 필요가 있다. 그에 더해 미래주의 형식들은 모두 아감벤의 고고학적 의미, 즉 새로운 시간들의 생성을 이야기한다.

Ⅲ. 미래성

로렌스 렉(Lawrence Lek)의 최근작 <시노퓨쳐리즘 (Sino-futurism)> 과 <풍수사(Geomancer)>는 미래주의적 수사법을 취하지만 이를 다른 지리적 영역에 다른 주체성을 중심으로 배치한다. 그뿐 아니라 <풍수사>의 **CGI** 영화 주인공은 일반적인 인간 화자가 아니라 인공지능이다. 인공지능의 꿈은 목소리나 손으로 구성된 것과는 다른 세계들, 예술의 다른 양상들에 관해 이야기한다. 인공지능 시스템의 연산에 따른 꿈들은, 그 자체로 미래에 대한 상상인 총메모리와 연산 시스템의 일부일 뿐 아니라 미래성을 동시대 문화 기술(technique)로서 생각하는 방식을 규정하는 총메모리와 연산 시스템의 일부로 보인다. 이는 그저 상상의 것으로 이야기되기보다는 존재하는 것으로 지속적으로 계산되는 미래들이다.

여러 산업 및 문화 영역에서 인공지능 시스템의 동원은 지금 어떤 미래가 연산을 의미하는지를 표상한다. 미래 이미지를 가장 제한적인 의미의 미래로, 그럼에도 가장 광범위한 의미에서는 효과적인 하나의 미래로 여겨보자. 미디어 플랫폼에서부터 인공지능 알고리즘과 예측 측정(predictive measures)을 위한 훈련의 일환인 도시 스마트 인프라까지, 인공위성에서 지상원격탐사에 이르기까지 다양한 데이터 세트가 동원되는 것이 그것이다. 예를 들어 대지 레벨 변화의 위성 데이터(인프라, 건물, 도시 성장, 농업 및 작물 수확량)는 예측 데이터를 목적으로 금융 예측 같은 데 공급되는 머신 러닝 시스템에 투입될 수 있다. 여기서 데이터의 시간성은 머신 러닝과 금융 맥락에서, 그리고 실질적인 변동성(turbulence) 으로 인해 선물시장에서 끊임없이 생성되는 작은 미래들을 이해하기 위한 핵심이다.[15] 글로벌 데이터 세트에서의 표면 변화 예측이나 프레드네트(https://coxlab.github.io/prednet/) 같은 신경회로망 실험처럼 비디오피드로 실시간 변화의 예측을 꾀하는 머신 러닝은 미래의 이미지에 유용한 지역 기술의 한 발 앞선

13) Bruno Latour, *What is the style of matters of concern?* (Amsterdam: van Gorcum, 2008).

14) Rob Nixon, *Slow Violence and the Environmentalism of the Poor* (Cambridge, MA: Harvard University Press, 2013).

15) Melinda Cooper, "Turbulent Worlds. Financial Markets and Environmental Crisis," *Theory, Culture & Society* vol. 27 (2-3) (2010) 참조.

좋은 예시다. 게다가 이는 다양한 미래주의 형식을 기반으로
SF(공상과학) 자본에 관한 글을 썼던 코도 에슌(Kodwo Eshun)과
마크 피셔(Mark Fisher)의 큰 그림과 잘 부합한다.

> 그것은 컴퓨터 시뮬레이션, 경제 전망, 날씨 예보, 선물거래, 싱크탱크
> 보고서, 자문 서류 같은 수학적 형식화에, 그리고 SF영화, SF소설,
> 소리소설(sonic fictions), 종교 예언, 벤처 캐피탈 같은 격식에
> 얽매이지 않는 묘사로 존재한다. 시장 미래주의 전문가의 글로벌
> 시나리오 같은 격식을 갖춘－격식이 없는 혼종은 그 둘을 이어준다.16)

미래들은 모델들의 지속적인 참조점으로 존재하며 예측할 수 없는
패턴들 및 사건들은 지속적으로 "세계 경제 미래들의 연산 요소로
고려하는" 시도가 일고 있다.17) 이런 차원에서 어떤 자연 시스템의
비선형적 역학이라도 이례적이라기보다는 그저 격변하는 것일
뿐이며, 그것은 환경 위기를 경영 업무의 일환으로 담당하는 일을
포함해 그와 같은 다양한 방식의 재료처럼 서로 다른 미래들이
생성될 수 있다.18)

우리는 상상으로서의 미래 화석, 그리고 종말론적으로 멀거나
가까운 미래들의 시나리오로부터 금융시장의 관리 운영 절차로서
기술적으로 계산되는 미래들로 이동한다. 그것은 미래주의
작업과 새로운 시간성의 생성이 시장의 지속적 비즈니스로서의

작은 미래들과 어느 정도 병행된다는 의미다. 이는 미래들에 대한 상상이 그 무엇도 지구적 규모의 정의를 설파하는 의미에서의 본질적이거나 필연적인 진보가 아니라 반미래주의의 상상에 더해진 분석학, 미학으로 채워져야 한다는 점을 입증한다.[19] 그건 단순히 꿈꾸기보다 우리의 이익을 위해 상상하고 계산하는 인프라를 생성하는 작업이다.

16) Kodo Eshun, "Further Considerations of Afrofuturism," *CR: The New Centennial Review* 3:2 (Summer 2003), p. 290.

17) Melinda Cooper, op. cit., p. 167.

18) ibid.

19) Jussi Parikka, op. cit. 참조,

평행한 세계들을 껴안기:
포스트-미디엄과 포스트-미디어 담론을 다시 바라보며

이현진

뉴미디어 및 미디어 기술을 예술작품을 구성하는 매체 자체로, 그리고 예술작품의 제작 방법론으로 발견하는 것은 이제 너무나 자연스럽고 일상적인 경험이다. 미술관, 갤러리 등에서는 굳이 미디어 아트라 불리지 않아도 컴퓨터로 표현되고 돌아가는 수많은 작업이 있다. 현대미술에서 디지털 미디어와 기술은 이제 온전한 예술 매체와 장르 내지는 표현 형식으로 자리 잡았다. 이러한 상황에서 미술계에서 논의되는 예술 매체에 대한 담론이 과연 눈앞에 펼쳐지는 세상의 변화를 충실히 담아내고 있는지 혼란스럽다. 로절린드 크라우스(Rosalind Krauss)가 이끄는 '포스트-미디엄 (post-medium)'[1]과 피터 바이벨(Peter Weibel)이 개시한 '포스트-미디어(post-media)' 논의[2]가 그 예 중 하나다. 사실 이 담론들은 어제오늘 출현했다기보다 이미 "최근 '뉴미디어' 예술이라 알려지게 된 예술"이 소개된 이후 지속적으로 빈번하게 등장해왔다.[3] 그런데 아직도 논의가 이어지는 이유는 무엇일까? 그동안의 관련

연구들은 이러한 담론들의 흐름과 전체적 맥락을 이해하는 데 충실했는가? 그리하여 우리는 그동안 논의되어온 담론들의 전체적 맥락을 과연 잘 이해하고 있는가? 그리고 무엇보다 이것들은 오늘날 어떤 의미가 있으며 어떤 역할을 하고 있는가?

포스트-미디엄과 포스트-미디어 담론의 전개를 보고 있으면 마노비치(Lev Manovich)가 『뉴미디어의 언어(The Language of New Media)』(1999)를 발표하기도 전인 1996년, 예술 미디어 로서의 뉴미디어를 소개하며 현대미술계와 컴퓨터 예술계 사이의 대립을 예견했던 일이 떠오른다.[4] 그는 전자를 예술 문화 위의 '뒤샹랜드(Duchamp land)'로, 후자를 과학 문화 위의 '튜링랜드(Turing land)'로 정리하며 마치 이 둘이 평행한 세계처럼 영원히

1) 크라우스의 포스트-미디엄 논의는 아래서 다시 설명하겠지만, 1997년부터 2011년 발표된 글까지 십여 년간 다양한 글들을 통해 개진되었다. 여기에는 다음과 같은 글들이 포함된다. Rosalind Krauss, "'… And Then Turn Away?' An Essay on James Coleman," *October*, vol. 81 (Summer 1997), pp. 5-33; Rosalind Krauss, "Reinventing the Medium," *Critical Inquiry*, 25(2) (Winter 1999), pp. 289-305: Krauss, Rosalind. *A Voyage on the North Sea: Art in the Age of the Post-Medium Condition* (London: Thames & Hudson, 1999); 로절린드 크라우스, 「북해에서의 항해—포스트-매체 조건 시대의 미술」, 김지훈 옮김, 2017; Rosalind Krauss, *Perpetual Inventory* (Cambridge, Mass: MIT press, 2010); Rosalind Krauss, *Under Blue Cup* (Cambridge, Mass: MIT press, 2011).

2) Peter Weibel, "The Post-Media Condition," A paper given at the "Post-Media Condition" Exhibition, Medialab Madrid, February 7 to April 2, 2006. http://www.medialabmadrid.org/medialab/medialab.php?l=0&a=a&i=329

3) 이는 Quaranta가 말한 "The art most recently known as "new media""를 재인용한 표현이다. Quaranta, *Beyond New Media Art,* lulu.com. 2013. p. 179 참고.

만날 수 없을 거라 했다.[5] 1997년 발표된 크라우스의 글 「'…
그리고 나서 돌아서?' 제임스 콜먼에 관한 에세이("… And Then
Turn Away?" An Essay on James Coleman)」에서 포스트-미디엄에
대한 논의가 시작되고, 바이벨의 「포스트-미디어 조건」이
2006년에 발표된 이래, 실로 각각은 마치 마노비치의 예언을
증명하듯 오늘날까지도 이분화된 논의들을 펼쳐왔다. 그 후 등장한
이론가 도미니코 콰란타(Domenico Quaranta)는 이러한 대립을
'보호댄스(Boho dance)', 즉 한쪽이 다른 한쪽에게 구애를 펼치지만
번번히 거부되고 마는 상황에 비유했고, 에드워드 샹컨(Edward
Shanken)은 이 둘의 관계가 혼종적 담론을 지향해야 한다고
제언하기에 이른다.[6]

국내에서도 포스트-미디엄과 포스트-미디어 담론의 관계는
외국과 유사하게 펼쳐져 '미술사적 미디어 이론'과 '디지털 미디어
아트 이론'의 분리된 관계로 논의되어왔다. 외국과 조금 다른
점을 찾자면, 국내에서는 포스트-미디엄 담론에 비해 포스트-
미디어 담론이 상대적으로 충실하게 소개되거나 논의되지
못했다는 것이다. 예컨대 바이벨은 그의 글에서 사회·정치 구조와
질서 아래서, 그리고 과학이나 이론과의 관계에서 서열화되고
폄하되어온 예술의 오랜 역사에 대해 말한다. 그리고 그 관념의
연장선에서 오늘날 미디어 아트의 예술적 창조를 위한 정신적
동력이 기계적이고 연산에 따른 프로세스에 가려워진 채 회화,

조각, 건축 등과 비교해서 동일하게 대접받지 못했다고 한다.[7]
그런데 이러한 주장은 "피터 바이벨이 크라우스에게 무릎을
꿇었다"고 다소 오해되거나 잘못 전달되어 소개되고 있다.[8]
또한 바이벨이 미디어 기술과 인터넷 플랫폼을 통해 예술이 이제
어떤 규준이나 문지기 없이 다른 이들에게 자유롭게 보여줄 수
있게 되었다고 주장하는 부분, 그리고 튜링의 유니버설 기계,

4) Lev Manovich, "The Death of Computer Art," Rhizome posting, OCT. 22 1996, http://rhizome.org/community/41703/
여기서 현대미술의 세계는 갤러리, 메이저 미술관, 권위 있는 예술 잡지 들을 말하고, 컴퓨터 예술은 ISEA (international symposium of electronic art), Ars Electronica, SIGGRAPH art shows 등 디지털 예술이 전시되고 그 담론들이 펼쳐지는, 주로 컨퍼런스와 심포지엄 등의 장으로 논한다.

5) "What we should not expect from Turing-land is art which will be accepted in Duchamp-land. Duchamp-land wants art, not research into new aesthetic possibilities of new media. The convergence will not happen." Lev Manovich (1996), op. cit.

6) "New media artworld still keeps trying to 'Boho' dance (a bizarre mock courtship dance) with the contemporary artworld (legitimate high art) in order to gain acknowledgement from it, but its efforts are not yet accepted." Quaranta (2013), op. cit. pp. 121-176. 그리고 Edward Shanken, "Contemporary Art and New Media: Toward a Hybrid Discourse?," 2010, https://artexetra.files.wordpress.com/2009/02/shanken-hybrid-discourse-draft-0-2.pdf 참고.

7) 그는 아리스토텔레스의 고대 그리스, 로마 시대부터 에피스테메(episteme)와 테크네(techne)가 구별되어왔고, 이에 따라 자유로운 예술(artes liberals)과 기계적 예술(artes mechanicae)이 구분되고 서열화되어 이야기하고, 이것이 오늘날에 기술적이며 기계의 영역으로서의 미디어로 생산된 예술이 정신(마음)과 직관에 의한 활동으로서의 예술과 구분되어 평가절하되는 경향으로 이어졌다고 말한다.

8) 이 부분은 임근준의 글에 나오는데, 저자가 직접 쓴 것이라기보다는 윤원화의 발표문을 인용하며 소개하고 있으나, 참고문헌이 되는 윤원화의 원문이 미발표문이라 표기되어있어, 이를 현재 직접 확인할 수는 없는 상태이긴 하다. 임근준, 「문답: 포스트-미디엄의 문제들」, 《문학과사회》, 20(4), 2007, 227~350쪽 중에서 347쪽 참고.

즉 컴퓨터에 의해 예술의 형식과 실천들이 다양하게 확장되어
변형되고 있다는 디지털 미디어 아트 이론가들의 관점은 '인터넷
절충주의', '디지털 절충주의'라는 한시적이고 불완전한 용어에
기반하여 스스로 매몰되는 특성을 취하며, 예술의 자율성, 매체의
물리적 현존성을 너무 쉽게 포기하고 있다고 비판받았다.[9]
반면 이런 비판을 가한 미술사적 미디어 이론가들은 "작가/매체/
형식은 창조의 범역사적 동인"이며, 크라우스의 포스트-미디엄론이
이러한 인식론적 패러다임을 예술의 양보할 수 없는 형식적 전통
위에 안착시킴으로써 후기 매체 시대의 예술의 혁신성과 역사성을
동시에 수렴하도록 이끌어야 한다는 주장을 펼치며 이러한
혼란스런 상태를 정리하고자 한다.[10] 최근 국내에서도 앞서 소개한
샹컨의 논의와 유사한 맥락에서 현대미술계와 디지털 예술계의
논의 모두 수정주의적 시각을 갖도록 노력해야 한다는 주장이나,
뉴미디어 아트를 현대예술 작업과 소통할 수 없는 별개의 영역으로
간과할 수 없기에 담론적 조응 관계를 재고찰해야 한다는 주장들이
제기되고 있다.[11] 하지만 아쉽게도 이러한 논의가 디지털 미디어
아트 혹은 디지털 미디어 이론 쪽보다는 현대미술 쪽에서 펼쳐지는
관계로 논의의 전체적 맥락과 이해가 여전히 좀 더 균형 잡힌
시각에서 이루어질 필요가 있다고 느껴진다. 그리고 어쩌면 이렇게
두 담론이 충돌하는 이유, 그리고 담론이 이분화된 채 서로 평행을
이루듯 양립하고 있는 이유가 무엇인지 분석되어야 하지 않을까
싶기도 하다. 혹시 그 이유가 각 담론이 근본적으로 예술에 대해

서로 다른 지평에 서서 논의를 진행하기 때문은 아닌지,
혹은 기술과 그 영향력에 대한 서로 극복하기 어려운 입장의 차이를
가지는 까닭은 아닌지, 그리고 이에 따라 각자 다르게 고수하고
있는, 아니 다르게 혹은 고수해야 하는 절실한 입장이 있기 때문은
아닌지 말이다.

따라서 이런 관점은 크라우스가 현대미술의 장에서 매체를 그토록
고수하고자 열망한 이유가 과연 무엇일까도 다시금 살피게 이끈다.
크라우스가 자기변별적 매체 개념을 통해 매체를 다시 확보하고자
한 이유, 즉 포스트-미디엄 시대에 매체를 논하기 위해 기술적
지지체(technical support)라는 개념을 통해 다시금 매체 특정성을
되찾고자 했던 이유가 무엇이었는지 말이다. 우선 크라우스는
그 직접적인 동기로 자본에 잠식당하듯 스펙터클화되고 난잡하게
펼쳐지는 당시 예술의 모습에서 큰 당혹감을 느꼈고 이것을

9) 분명, 바이벨의 디지털 미디어 담론은 기술에 대한 낙관주의와 믿음, 그리고 정치적 민주주의를
위한 도구로서의 기술적 역할을 심히 긍정적으로 바라본 면이 있다. 이러한 논의는 기술에 대한
거리두기를 통해 고찰되어야 마땅하다. 하지만 이러한 논의가 개별 작가들에 의한 다양한 작품을
논하지 않은 채, 몇몇 디지털 미디어를 사용한 작업에 대한 일반화된 논의로 흘러 일단락되는 한계
역시 점검되어야 한다.

10) 최종철, 「후기 매체 시대의 비평적 담론들」, «서양미술사학회논문집», 41집, 2014, 185~188쪽 참고.

11) 김지훈, 「매체를 넘어선 매체: 로잘린드 크라우스의 '포스트-매체' 담론」, «미학»,
82(1)(2016), 73~115쪽. 그리고 김희영, 「미술사와 뉴미디어아트 간의 재매개된 담론의
조응관계」, «미술사와 시각문화», 14호(2014), 168~191쪽 참고.

포스트-미디엄의 재창안이 필요하다고 주창한 동기로 밝힌다.[12)]
이러한 상황에 맞서 작업 방향을 진지하게 모색하는, 모범적인
예술가들의 작업에 이끌린 크라우스는 전통적 예술 미디어들이
점차 쇠퇴하고 낙후되어가는 상황에서 구원적 가능성을 드러내는
작업들에서 의미를 발견하고자 했다. 크라우스는 이것들을 전통적
미디어가 가져온 소명과 희망을 지켜내고, 이에 대한 역사를
재발견하고자 하는 작업들로 옹호한다. 그 후 이러한 작업들에서
그 구성 원리가 매체적 관습과 기억의 연장선에서 해석되거나
연결되는 일관성이 있음을 발견하고 이를 '기술적 지지체'라는
용어로 표현하며, 이것이 포스트-미디엄 시대의 새로운 매체
개념이라 주장한다. 여기서 '기술적'이란 표현은 장인의 기술과 같이,
그리고 마치 길드 조직에서처럼 전통적 작업 방식의 프로세스와
방법론을 보유하며 묵묵하게 역사와 전통에 의거해 작업을
펼치는 방식을 의미한다. 크라우스는 여러 저작들에서 이러한
노력을 이어가는 예술가들을 '기사들(knights)'이라고 명명하며,
이들이야말로 미학적 전통과 질서, 계층 구조 안에서의 전투와
투쟁을 이어가는 이 시대의 진정한 아방가르드라고 단언한다.

사실 1970~80년대 크라우스의 미술 비평의 방향성과 태도에 대해
논한 데이비드 캐리어(David Carrier)는 크라우스를 객관적인
독해 방식을 제공하는 비평의 역할을 확보하고자 시도한 철학적인
미술비평가로 평가한다.[13)] 미술비평가로서의 그녀의 기존 태도와

접근의 연장선에서 그녀의 포스트-미디엄 논의를 해석한다면, 매체 특정성이 무너져가는 상황에서 변화하는 예술을 기존의 예술사 안에서 다시 읽기 위한 시도, 다시 말해 미디엄의 재발견을 통해 기존의 예술비평이 확보하고 있던, 작품 비평과 해석을 위한 미학적인 준거틀을 다시 객관적으로 마련하고자 한 것일 것이다. 이처럼 크라우스는 새로운 혹은 연장된 매체론을 통해 전통과 현대 사이에서 일관되면서도 동시에 그 발전 가능성들을 이어갈 수 있는 읽기의 방식을 발견하고 그 해석의 가능성을 찾고자 했다고 볼 수 있다.

크라우스의 주장을 보다 깊이 이해하기 위해서, 그녀가 이처럼 옹호하고자 한 대상과 더불어 비판하고자 한 대상이 무엇인지도 함께 살펴보자. 그녀가 '적(enemy)'이라고도 표현하며 경계한 대상이 과연 무엇이었으며 이러한 대상들은 어떤 문제점을 지니는지 파악해보자는 것이다. 그러나 이러한 접근은 생각보다 그 실체가 확실히 잡히지 않는다. 크라우스는 포스트-미디엄 시대의 매체 조건을 재방문하게 된 계기로 '설치'를 지속적으로 언급했다. 그녀의 불편함의 대상은 그 후 '포스트모던', 그리고 때때로 '개념미술'로 간혹 이동하거나 확장되기도 했다. 그 후에도 크라우스는 여러

12) 이는 크라우스가 여러 군데서 표명하지만, 가장 명시적으로는 *Under Blue Cup*의 'Acknowledgements', n. p.와 pp. 126-127 등을 참고할 수 있다.

13) David Carrier, *Rosalind Krauss and American Philosophical Art Criticism: From Formalism to Beyond Postmodernism* (London: Praeger, 2002).

지면에서 그 불편함의 대상을 '포스트모던', 그리고 때때로 '개념미술'로 이동시키거나 확장했다.[14] 그런데 이러한 지시를 통해 그녀가 지켜내려 했던 것은 보다 명확해지지만, 정작 그 반대 세력과 위협적 기운은 점점 더 모호해지고 만다. 따라서 그녀가 비판한 대상을 이해하려는 과정은 그녀의 비평적 태도가 짐짓 감각적인 취향의 호불호와 주관적 해석에 의지하고 있는 것은 아닌지 생각하게 된다. 더불어, 크라우스가 그러한 미디엄의 특정성을 말하는 작업들을 우연히 계속하여 접할 수 있었다는 것은 그녀가 일련의 비평적 주장들을 펼쳐가는 데 얼마나 중요한 문제였을까 질문하게 된다. 다시 말하면, 크라우스가 중시한 미디엄의 특정성을 지켜내고자 하는 작가들과 그들의 작업 앞에서 크라우스가 갖춘 능력, 즉 그러한 작업들을 '역사적 문맥에서 회고적으로 읽을 수 있는 능력'은 얼마나 중요한 역할을 하는가 질문하게 되는 것이다.[15] 이는 그녀가 예술에서 과거와 연결된 미학적 전통과 질서를 이어가고, 그 안에서 특정한 해석의 기준을 마련하고 더 나아가 이러한 기준을 앞으로 이끌고 나가며 더욱 공고히 하려는 의도를 가지고 있다고 파악할 때, 과연 그러한 관습과 기억은 누가 떠올릴 수 있는 기억이며, 누구를 위한 기억인가 하는 질문으로 연결된다. 더욱이 최근 저작에서 크라우스는 기술적 지지체의 개념에서 선조들로부터 이어져 오는 관습과 기억, 즉 문화적 기억을 주장하는데(그리하여 미디엄 특정성에 대한 주장은 그녀의 가장 최근 논의에서 기억의 문제와 연결되는데), 바로 이 지점에서

14) 크라우스의 이러한 입장은 그녀가 「매체의 재창안」의 마지막 부분에서, "나는 살아있는 아방가르드의 가장 최근의 구체화로서, 코수스(Joseph Kosuth)와 포스트모더니즘에는 미안한 말이지만, 그들 스스로를 표현(혹은 재현)하는 특정한 미디엄을 통해 작업을 계속하고 있는 것을 보며 그 이유를 제시하고자 했다"라고 말하는 부분을 예로 들 수 있다. 여기서 그녀가 개념미술과 포스트모더니즘을 비판적 대상으로 삼아 매체 특정성 논의를 이끌었음을 유추해볼 수 있다(p. 144). 크라우스는 설치에 대한 혐오도 직접적으로 피력했다. 그녀는 특히 카트린 다비드(Catherine David)가 큐레이팅한 도쿠멘타 X(Documenta X)에서 허세적으로 다가온 '설치' 작품들에 대해 불편함을 드러냈다. *Under Blue Cup*에서 그녀는 이러한 설치를 진짜인 체하나 가짜로서의 '키치'로도 연결시킨다. 그녀의 이런 태도는 당시의 예술계 혹은 아카데미 예술계에 존재하는 비평적 분위기와도 어느 정도 유사하며 영향을 주고받은 듯하다. 클레어 비숍(Claire Bishop)은 니콜라 부리요(Nicolas Bourriaud)의 「관계미학(Relational Aesthetics)」(1997)이 출간된 시기에 대해 언급하며, "[이 책이] 영국과 미국의 많은 학자들이 1980년대 미술의 정치화된 의제나 지적인 전투들(실제로 많은 경우 1960년대 미술)로부터 더 나아가기는 꺼려하는 듯하면서, 설치 미술에서부터 역설적이고 반어적인 회화까지, 소비의 스펙터클과의 결탁되는 탈정치화된 표면의 찬양으로서의 모든 미술을 비난하던 그 즈음의 시기에 출간되었다"고 말한다(Claire Bishop, "Antagonism and Relational Aesthetics," *October* 110 (Fall 2004), pp. 51-79. 중 p. 53 참고). 크라우스의 포스트-미디엄에 대한 논의가 1997년에 발표된, 「'… 그리고 나서 돌아서?' 제임스 콜먼에 관한 에세이」부터 본격적으로 시작된 것으로 보아, 이러한 예술계의 분위기에 일정 부분 영향 받고 반응한 것이 아닌가 추론해볼 수 있다. 다만 이처럼 그녀가 설치, 키치 등에 불편함을 느꼈다는 것은 여러 차례 확인되는데, 그녀가 그 불편함의 대상에 대해 좀 더 명확한 설명을 개진하지는 않아서 이들에 대한 보다 심도 있는 검토는 쉽지 않다.

15) 이 질문은 평소 필자가 궁금하게 여겨온 질문이기도 하지만, 한 청중이 강연에서 크라우스에게 직접 던진 질문이기도 하다. 2012년 3월 8일 테이트 모던에서 크라우스는 타시타 딘(Tacita Dean)의 작품 <Film>에 대하여 강연했는데, 이 강연은 포스트-미디엄 조건에 대한 논의로 할애되었다. 강연 직후 질문 세션에서 한 청중이 자신이 미술관에서 일하는 역사가라고 소개하며, 오늘날 포스트모던의 상황에서 쇠퇴하고 낙후하며 사라져가는 미디엄 특정적 작품들을 미술관에서 수집하고 설치하기가 점점 더 어려워지고 있음을 말한다. 그녀는 자신의 질문이 이러한 맥락에 있음을 밝히며, 크라우스가 비평가로서 미디엄 특정성을 말하는 작업들을 지속적으로 우연히 만날 수 있었다는 것은 그녀에게 얼마나 중요한 문제인지 질문한다. 또한 크라우스가 그러한 작업들을 역사적 문맥에서 회고적으로 읽을 수 있었다는 것이 얼마나 중요한지도 묻는다. 즉, 크라우스가 미디엄의 중요성에 대해 집중한다면, 작품에서의 미디엄의 논리를 회고적으로 읽을 수 있고 없음의 문제가 얼마나 중요한가에 관해 질문한 것이다. https://www.youtube.com/watch?v=vCU9CV7BAAk 참고.

그녀는 그린버그를 연상시킨다.

그린버그 역시 모더니스트 예술의 대표적 비평가로서
자기참조적이며 순수하고도 객관적인 비평의 기준, 지적이고
해석적인 준거를 세우고자 한 것으로 알려져 있기 때문이다.
그린버그는 이러한 비평적 태도를 통해 모더니스트 예술을
진정한 아방가르드의 역사로서 증명하고자 했고, 동시에 그러한
질적 수준을 갖추지 못한 대상들을 키치로 간주했다.[16] 하지만
그린버그의 예술관은 오늘날 종종 형식주의적 사고에 얽매인
엘리트주의적 예술관으로 해석되기도 하는데, 이는 그가 그들만의
언어와 문법, 해석을 위한 규준과 독해력 등을 통해 그들만의
바벨탑을 더욱 공고히 하고 높게 쌓으려는 시각과 관점에서
자유롭지 못하다고 판단되었기 때문이다. 크라우스도 미술 작품을
해석하는 데 있어서 형식적인 일관성의 중요함을 역설했다는 것을
기억할 때,[17] 그녀가 여러 면에서 스스로 극복하고자 했던
모더니즘 미술비평가인 그린버그를 떠올리게 하며, 따라서 과거로
회귀하는 듯한 태도를 보이는 것은 매우 아이러니하다.[18] 이러한
측면에서 크라우스의 주장은 예술의 자율성과 매체를 중심으로 한
진정한 아방가르드의 추동력을 이어가기 위한 시도라고 해석되는
동시에, 대중 혹은 일반과는 거리를 두고자 하는 태도로서 엘리트적
담론 내에서 읽힐 수 있다는 비판을 피하기 쉽지 않다.

16) 이는 그린버그의 다음의 글을 통해 확인할 수 있다. Clement Greenberg, "Avant-garde and Kitsch," *Partisan Review*, 6:5 (1939), pp. 34-49. Clement Greenberg, "Modernist Painting," Forum Lectures, Washington, D. C.: Voice of America, 1960. 이들은 오늘날 교조주의적이라는 비판을 받곤 한다. "Modernist Painting"의 제일 마지막 부분을 보자.

"과거의 모든 종류의 예술을 잘 알든 그렇지 못하든, 지식의 유무와 상관없이, 그리고 취향 혹은 실천의 일반적인 기준에서 자유롭도록, 예술이라는 것은 누구나 그것에 대해 말할 수 있는 것으로 매번 기대된다. 모더니스트 예술의 단계도 동일한 질문을 던져보지만, 마침내 그것이 취향과 전통의 지적인 연속성에서 그 자리를 잡듯이, 매번 이러한 기대는 실망스럽게 끝난다. 어떤 것도 우리 시대의 진짜 예술로부터 지속성의 분열과 파열이라는 아이디어보다 더 나아갈 수는 없다. 예술은—다른 것들 가운데—연속성이며, 그러한 연속성 없이는 생각할 수조차 없다. 예술의 과거, 그리고 그것의 최고 기준을 유지하기 위한 욕구와 필요성을 잃는다면, 모더니스트 예술은 그 실체와 정당성을 모두 잃게 될 것이다."

17) "미학적인 고려들은 형식적인 일관성의 기초를 형성하기 위해 필요하다(the aesthetic concerns necessary to formulate the basis of formal coherence)." Rosalind Krauss (2010), op. cit., p. 1.

18) 전영백은 다음과 같이 말한다. "근본주의자(essentialist)로서 그린버그는 궁극적으로 의미 있는 합의(consensus)를 논했다. 그는 영감적 판단은 집결될 수 있고 객관적 취향을 형성할 수 있다고 생각하였고, 미적 판단에서의 합의는 미술의 본성을 드러내 준다고 믿었다. 다시 말해 그는 오랜 시간에 걸친 동의가 취향(taste)을 규명해 줄 수 있다고 보고 그러한 합의에 근거한 취향의 정당성을 주장하였다는 것이다. (…) 예술 취향의 기준은 그 의미를 전달하기 힘드나 영감적으로 알 수 있다는 신념으로 지탱했던 셈이다. 이것은 오늘날 설득력을 갖기 힘든 입장임을 새삼스레 강조할 필요가 없을 것이다. 반근본주의자(antiessentialist)로서 크라우스가 이러한 미술사관을 수용할 수 없었던 것은 당연한 입장이 아니었나 생각된다" (118쪽). 전영백, 「확장된 영역의 미술사: 로잘린드 크라우스 미술이론의 시각과 변천」, 《현대미술사연구》, 15집(2003), 111~144쪽. 참조. 한편 이러한 논의에 비추어 한때 크라우스는 모더니즘과 그린버그를 부정하는 입장에서 확장된 미술사의 가능성을 역설했음을 알 수 있는데, 포스트-미디엄 조건을 논하며 그녀가 다시금 그린버그의 비평과 유사하게 회귀되는 듯한 태도를 보이는 것은 아이러니하다. 샹컨은 크라우스의 이러한 매체 특성성 논의가 "역행하는 주장(retrograde claim)"이라고도 말한다.

그렇다면 다시 포스트-미디어 담론을 들여다보자. 바이벨의 포스트-미디어 담론은 지금까지 '미술사적 미디어 이론' 내에서, 포스트-미디엄 논의에서 강조되는 매체 특수성, 매체 특이성이 사라진 보편적 매체성(universal medium)으로서의 특징이 지나치게 강조되어 읽혀왔다. 프리드리히 키틀러와 같이 바이벨은 분명 디지털 매체가 가진 보편적 속성에 대해 논한다. 그러나 그는 곧 이러한 속성 덕택에 포스트-미디어 조건하에 보편적 매체성을 지닌 미디어는 다른 전통적 미디어를 더욱 확장시키는 방식의 역할을 하게 되었다고 말한다. 이는 보편적 매체성을 지닌 컴퓨터와 디지털 미디어를 통한 예술이 이제 과거의 예술을 대신할 것이라 말했다기보다 새로운 미디어를 통해 이전 미디어가 더욱 새로워질 수 있으며, 자체적인 형식을 재발견하게 될 것임을 말한 것이다.[19] 이러한 지점에서 바이벨의 논의는 부리요의 포스트프로덕션에서의 논의와도 크게 다르지 않으며, 조슬릿(David Joselit)의 포스트-미디엄 이후의 회화에 대한 논의에서 엿볼 수 있는 오늘날의 예술에 대한 진단과도 크게 다르지 않다.[20]

한편, 보편적 매체성에 대한 논의 못지 않게 바이벨의 글에서 크게 주목된 또 다른 지점은, 포스트-미디어 이후 인터넷 시대에 비로소 예술은 민주적이 되어 이제 누구에게나 열리게 되었다는 주장이다. 바이벨은 인터넷을 통해 누구나 예술 작업을 창작하며, 자신의 작품을 다른 사람들에게 보여주고 평가받을 수 있는 기회를

얻게 되었다고 말한다. 포스트-미디어를 통해 이런 평등하고 민주적인 조건이 예술의 장 안에서 비로소 가능해졌다는 희망 섞인 주장이다.21) 바이벨의 이러한 입장은 위에서 살펴본 크라우스의 엘리트주의적 매체 특정성 논의와는 상당히 다른 시각으로 인식되며 보편적 매체성과 매체 특수성에 대한 논의 이상으로 첨예하게 대립되고 있다고 보이는 대목이다. 바이벨의 논의는 얼핏 "모든 사람은 예술가"라는 '만인 예술가' 개념과 유사하며, '사회 조각'이라는 확장된 예술 개념을 통해 사회의 치유와 변화를 꿈꾸었던 요셉 보이스(Joseph Beuys)를 떠올리게 만든다.22) 또한

19) 바이벨은 이렇게 말한다. "뉴미디어의 경험과 함께 우리는 오래된 미디어를 새로이 바라볼 수 있게 되었다. 새로운 기술 매체의 실천들과 함께, 우리는 오래된 비-기술 매체의 실천들의 새로운 평가 또한 시작할 수 있게 되었다. 사실 우리는 아마도 새로운 미디어의 본질적인 성공이 예술의 새로운 형태와 가능성을 개발해왔지만, 그것들이 우리에게 예술의 오래된 미디어에 대한 새로운 접근을 세우게끔 해주었다는 사실, 그리고 무엇보다도 그것들은 후자를 급진적인 변형의 과정에 머물도록 힘을 가함으로써 후자를 살아남게 했다고 말할 수 있겠다."
Peter Weiber (2006), op. cit.

20) Nicolas Bourriaud, *Postproduction: Culture as Screen Play* (New York: Lukas & Sternberg, 2002)와 David Joselit, "Marking, Scoring, Storing, and Speculating," in eds. Graw and Lajer-Burchath, *Painting beyond Itself: The Medium in the Post-medium Condition* (Berlin: Sternberg Press, 2016), pp. 11-20.

21) 포스트-미디어 조건의 웹링크에는 바이벨의 글이 이렇게 요약, 소개된다. "바이벨은 그리스 로마 사회부터 오늘날에 이르기까지의 예술에서의 지식, 기술 지식, 그리고 사회적 노동과, 또한 이에 관련된 사회적 몸(the social body)에 대한 구분들의 깊은 역사에 대해 말한다. 그리고 오늘날의 이러한 구분들에 대한 부분적인 해결은 '포스트-미디어 조건'이라는 용어로서 이해될 수 있다고 한다." 이러한 논의에서 보편적 매체성이 매체 특수성과의 단순 비교로 논해지고, 그 논의가 매체 특수성과 특이성이 사라졌다는 방향으로 초점이 맞춰질 경우, 전체의 맥락을 제대로 읽어내지 못했다는 한계에 직면하게 된다.

하이 모더니즘(high Modernism)이 이끌어온 거대 서사로서의
예술—대문자로 시작되는 Art—이 끝나고, 다양한 개인들의 소통과
참여로 이루어지는 소소한 예술—소문자로 시작되는 art—의 시대가
도래했음을 말한 제이 볼터(Jay D. Bolter)를 떠올리게도 한다.
그런데 지금까지 바이벨의 논의는 미술사적 미디어 논의에서 기술
결정론과 인터넷 절충주의 시각이라 비판받으며, 따라서 극복될
대상으로 쉽게 치부되었다.[23] 분명 바이벨의 기술 낙관주의는
재검토될 측면이 있다. 하지만, 오늘날처럼 기술의 영향력이
전방위적으로 펼쳐지는 현실에서 이를 더욱 중요한 질문들을
출발시키는 계기로 활용해야 하지 않을까 생각한다. 이들은 오늘날
그럼 모두가 예술가가 될 수 있고, 모두가 예술 작업을 하고 공유할
수 있는 시대에 이제 누가 과연 예술가라 불릴 수 있는가? 예술가
혹은 예술이란 특권화된 영역은 이제 정말 사라지는 것인가라는
위기의식과 더불어, 그럼 이러한 시대에 예술가의 조건과 자격은
어떻게 주어질 수 있는가부터 과연 오늘날 예술이란 무엇이며,
예술 고유의 전문적이고 특수하고 자율적인 영역은 어떤 식으로
의미화되고 유지될 수 있는가 혹은 굳이 보호될 필요가 있는가?
보호될 필요가 있다면 무엇을 위해 그래야 하는가에 이르기까지
본질적인 질문을 던지고 있으며, 각자의 답을 고민하도록 이끌고
있기 때문이다.

마지막으로 포스트-미디엄과 포스트-미디어 담론을 조금 다른

각도에서 살펴볼 수 있겠다. 기술과의 관계에 더 중점을 두고 살펴보고자 하는 것이다. 앞서 필자는 마노비치가 뒤샹랜드와 튜링랜드 비유를 통해 이 둘의 세계가 서로 매우 다른 지적 전통의 오마주로서 세워졌음을 주장했다고 언급하였다. 이는 뒤샹랜드처럼 튜링랜드 역시 수많은 과학자들의 지적 고민과 노력 위에, 과학 문화 한가운데에 서 있다는 것을 의미한다. 오늘날 급변하는 기술적 상황이라고 해도 컴퓨터 혹은 디지털 미디어를 통한 언어와 담론은 기술과 과학의 고유한 언어와 사고체계, 전통과 관습의 맥락과 함께 하고 있음을 의미한다. 그러나 이런 의미는 한편으로는 예술사와 예술비평이 기반하는 해석과 취향의 지적 전통만큼이나, 디지털 미디어 역시 하드웨어와 소프트웨어를 중심으로 한 디지털 및 기술 매체의 사용 원리를 이해하고 해석하고 사용하는 능력, 즉 디지털 리터러시 혹은 미디어 리터러시에 기반하고 있음을 의미하기도 한다. 필자는 이러한 면이 현대미술계와의 근본적인 분리를 초래하는 원인으로서 숙고될 필요가 있는 지점이라 생각한다. 비숍이 말한 "디지털에 의한 분리(Digital Divide)"와 이에 대한 반응으로서 제기된 "기술적 어려움(Technical Difficulties)"을 논하는 일련의 글들은 매우

22) Jay Bolter, 'The Digital Plenitude and the End of Art,' keynote lecture at ISEA2011, Istanbul, https://vimeo.com/35241050.

23) 최종철(2014), 같은 책, 187~188쪽, 그리고 김지훈(2016), 같은 책, 102~105쪽 참고.

미미하지만 바로 이러한 문제를 제기하고 가시화하고 있다.[24]

그 연장선에서 콰란타가 뉴미디어 아트가 현대미술계에서
폄하되거나 경계의 대상으로 취급받아온 데에는 비평가와
큐레이터 들에게 많은 책임이 있다고 한 지적도 반추되어야 한다.
그는 현대미술계에 있는 이들 특히 전문화된 비평가들이 그동안
뉴미디어 아트 작품의 가치 기준을 현대미술계에 강요하고자
노력한 실수, 혹은 반대로 현대미술계의 가치 기준을 뉴미디어
작품에 강요하고자 한 실수를 범했다고 한다. 즉 통일된/
단일화된 현상을 완전히 이질적인 상황에 제시하고자 도전하며
"파벌sectorial(or even 'sectarian')" 담론을 발전시킨 실수를
했다는 것이다. 또한 현대미술 비평이 그들의 비평적 도구를
가지고 기술적 분리의 간극을 메워보고자 시도했으나 이를 해결할
능력이 없음을 증명해왔다고도 비판했다.[25] 이는 뉴미디어 예술의
큐레이터인 스티브 디에츠(Steve Dietz)가 주장하는 것처럼
'뉴미디어 이후의 예술'에 대하여 그 맥락을 이해해야 할 필요가
있다는 뜻과도 상통한다. 뉴미디어 예술은 현대미술이 관객의
행동에 대한 이해와 특히 '참여'라는 개념에 대한 문화적 이해를
변화시키도록 유도한다.[26] 이는 뉴미디어 예술뿐만 아니라 수많은
일상적이고 주변적인 기술 시대의 경험에 의해 우리의 행동이
변화해가고 관객이 변화해가는 데 적절한 이해를 필요로 한다는
것이다.[27] 따라서 이런 배경에서 양쪽 세계의 서로 다른 언어와

소통 체계에 기반한 리터러시와 그 문화적이고 지적 전통에 대한 이해가 보다 자유로이 호환될 필요성이 제기된다.

이러한 면에서 바이벨의 논의를 포함한 포스트-미디어 논의는 한 켠에서 디지털을 통한 민주주의와 대중의 해방을 이야기한다고 하여도 또 다른 측면에서의 미디어 리터러시 등으로 벌어지는 새로운 간극, 그리고 이로 인하여, 포스트-미디엄 논의가 자유롭지 못했던 엘리트주의라는 동일한 비판에서 또 다시 자유롭지 못할 수도 있다. 이러한 생각을 이어가다 보면, 어쩌면 포스트-미디엄 담론은 이러한 기술에 대한 소외의 방어 논리로서의 자신들이 가진 예술 해석적 능력과 문해력을 보다 더 강조하고자 하였는지도 모른다는 생각에까지 이르게 된다. 그리고 반대로 포스트-미디어 담론은 이러한 현대 예술 담론과의 기득권 혹은 공존의 논쟁 안에서 상대의 바벨탑이 견고해질수록, 이에 대한 방어 논리

24) Claire Bishop, "Digital Divide," in Artforum (December 2012), pp. 434-442과 Lauren Cornell & Brian Droitcour, "Technical difficulties," in *Artforum* (January 2013), pp. 36-38 참고.

25) Quaranta (2013), op.cit., pp. 179-180.

26) Steve Dietz, "Foreword," p. xiv in Beryl Graham & Sarah Cook, *Rethinking Curating*: *Art after New Media* (Cambridge, Mass: MIT Press, 2010).

27) Hyun Jean Lee & Jeong Han Kim, "After Felix Gonzalez-Torres: The New Active Audience in the Social Media Era," *Third Text* 30(5-6) (September-November 2016), pp. 474-489.

혹은 공격 논리로 자신들만의 기술적 리터러시를 보다 더 앞세워
왔을지도 모른다. 그리고 또다시 이들은 그 상대로부터 기술
결정론이라 쉽게 비판받고 내쳐지는 현상이 반복되었을런지도
모른다. 서로 끊임없이 밀고미는 관계로서 서로의 세계를 더욱
공교히 하고 서로의 담을 더욱 높이 쌓으며 말이다. 어쩌면
이 두 세계, 예술적 미디어 세계와 디지털 미디어 세계 사이의
충돌은 서로에게 배척당하게 될 불안감을 교묘하게 벗어나는
동시에 자신이 취한 기득권적 능력을 지적 전통과 문화적
헤게모니를 더욱 공고히 유지하려 펼치는 방어적 몸부림으로
읽힐 수도 있다는 것이다.

바이벨은 예술과 기술이 분리되기 이전의 역사로 거슬러 올라가
서로가 평등해지길 희망했다. 그의 꿈이 이상적이고 희망적이라
비판할 수 있어도. 우리는 평등해진다고 예술이 기술이 되는
것은 아니며, 기술이 예술이 되는 것도 아님을 잘 알고 있다.
또한 우리는 더 이상 예술과 기술이 분리되는 것 역시 올바르지
않음을 점점 더 깊게 깨닫고 있다. 더욱이 디지털 기술이 예술의
생산과 수용에 미치는 영향력이 점점 더 커지고, 이러한 변화에
반응하는 작품들이 많아지며 이들을 미술관과 갤러리에서
수용해야 하는 상황이 빈번해질수록, 예술과 기술이 어쨌거나
가깝게 이해될 필요를 체감할 뿐이다. 다행히 현대예술계는 이제
서서히 기술적 환경 아래서 급속히 변화하는 사회를 올바로

담아내지 못하거나, 변화하는 관객을 올바르게 수용하고 맞이하지
못한다면, 오랫동안 세워오고 향유해온 기득권적 담론을 단지
반복해 주장할 수밖에 없음을 스스로 느끼고 있는 듯하다.
미미하지만 개개의 주체들로부터 이러한 새로운 자각과 변화들이
조금씩 감지되고 있기 때문이다. 오늘날 글로벌 자본주의 시장
논리에서 좀처럼 벗어나지 못하며, 예술에 대한 가치관마저
혼란스럽게 느껴지게 만드는 상황으로 치닫고 있다고 비판받는
상황에서, 그리고 기술주의에 극단적 상황으로부터의 위협을 계속
느끼게 되는 상황에서, 비로소 현대미술계와 뉴미디어 아트계는
각자 스스로를 더욱 면밀하고 겸허히 되돌아보며, 서로의 관계를,
그리고 서로 평행한 세계를 껴안기 위한 본격적인 이야기를
시작해야 하는 시간이 도래하고 있다.

데우스 엑스 포이에시스: 세계의 끝, 그리고 예술과 기술의 미래

에드워드 A. 샹컨

1953년 마르틴 하이데거(Martin Heidegger)가 「기술에 대한 물음」(1954년 출간)을 집필하고 있었을 때 미국과 소련은 최초의 수소폭탄 실험을 실시했다. 이에 『핵과학자회보(The Bulletin of the Atomic Scientists)』는 지구종말시계(Doomsday Clock)를 자정 2분 전으로 맞추었고 유례없이 핵 아마겟돈과 가장 가까워졌다. 2018년 그때 이후 처음으로 지구종말시계가 자정 2분 전을 가리키게 되었다.[1)]

하이데거에게 예술이란 기술의 비인간화 효과에서 구원해줄 수 있는 희망이었다. 그는 "인간이 결정적으로 (기술의) 닦달 (몰아세움, Gestell)의 도발적 요청의 귀결에 파묻혀, … 그 자신이 말 건넴을 받고 있는 자라는 것도 간과하고 있"(37)으며, 이어서 "본래적인 위협은 이미 인간을 그 본질에서 갉아먹고 있다"(38)고 말한다. 모든 희망이 상실된 것으로 드러나는 바로 그 순간, 이 철학자는 고대 그리스에서 "참된 것을 아름다운 것에로

끄집어내어 앞에 내어놓는 것도 테크네(techne)라고 일컬었다. 그리고 미술의 포이에시스(poesis)도 테크네라고 불리었"(46)음에 주목한다. "탈은폐를 위협하고 있으며"(46) "진리의 본질과의 연관을 근본적으로 위태롭게 만드는"(45) 기술의 닦달에도 하이데거는 "아름다운 예술이 시적인 탈은폐에 의거"하고 있으며, 그리고 그것은 "극단의 위험 한가운데에서 (…) 밖으로 비추는 (…) 구원자" (47~48)가 되고 있음을 주장했다.[2]

더욱 직접적으로는 예술사학자이자 비평가인 잭 버넘(Jack Burnham)이 "공격성이 커지면서 예술가의 한 가지 기능은 (…) 기술이 어떻게 우리를 사용하는지 밝히는 것이 되었다"[3]고 말했다. 그에 더해 버넘(1968)은 지나치게 합리화된 사회에서 예술이 중요한 생존 수단이 되었다고 주장했다. 1960년대 많은 지식인들처럼 그는 과학과 기술을 향한 문화적 강박과 믿음이 인간 문명의 종언으로 나아가게 할 것이라는 공포가 분명히 있었다. 버넘은 "증가하는 일반체계 의식(general systems consciousness)"이,

1) *The Bulletin of the Atomic Scientists* <https://thebulletin.org/2018-doomsday-clock-statement> 2018년 4월 30일 인용.

2) 마르틴 하이데거, 「기술에 대한 물음」, 『강연과 논문』, 이기상 외 옮김 (서울: 이학사, 2008), 37~48쪽.

3) Jack Burnham, "Real Time Systems," *Artforum* (Sep 1969), pp. 49-55 (Great Western Salt Works, pp. 27~38 재판본).

기술을 사용해 "우리 자신을 초월하려는 욕망"이 "단순한 대규모 죽음의 동경(deathwish)"이며 궁극적으로 "추론의 최대 한계"가 포스트휴먼 기술에 의해 도달될 수 없고 "영원히 삶의 경계 안에 포함된다"는 것을 우리에게 확신시켜준다고 말했다.[4] 최근에 비슷한 맥락에서 작곡가 데이비드 던(David Dunn)은 음악에 "인간이 지속해온 생존의 단서를 제공"[5]할 수 있는 독특한 진화적 기능이 있다고 주장했다. 그는 2016년 나무좀, 산불, 지구온난화의 순환을 늦출 가능성이 있는 "나무와 목재 제품에 서식하는 나무 해충 및 그 외 무척추동물을 방지하는 음향" 장치에 대한 특허를 받았다.[6]

철학자 알바 노에(Alva Noë)는 "예술은 정말로 우리의 실천, 기법, 기술이 우리를 조직하는 방식들과 관련되어있고 이는 결국 그 조직을 이해하고, 필연적으로 우리 자신을 재조직하게 만드는 방법"[7]이라고 주장한다. 노에에게는 춤을 추고 노래를 부르고 그림을 그리는 것이 우리를 인간 존재로 만들지만 그것 자체로 예술은 아니다. 예술은 이러한 실천들을 낯설게 하고 그 조직을 드러내며 그것들을 이상하게 만든다. 그러므로 노에에게 예술이란 우리가 하는 것들과 기술적 본질이 우리의 존재 방식을 어떤 방식으로 만드는지를 살펴보기 위해 사용되는 '이상한 도구(strange tool)'다. 이러한 점에서 예술은 우리를 기술의 닦달에 의한 것이 아닌 방식으로 재구성할 수 있게 하여

하이데거를 포함한 이들이 지각했던 위협을 잠재적으로 약화시킬 수 있는 방식으로 기능한다.

데우스 엑스 마키나(deus ex machina)는 고대 그리스와 로마 희극에서 딜레마를 해결하기 위해 기중기에 매달려 등장했던 신과 같은 형상의 출현을 가리킨다. 보다 일반적으로 말해서 이 용어는 예상치 못하게 갑자기 나타나는 사람 혹은 사물을 의미하며 쉽게 풀 수 없는 어려움을 인위적으로 타개하기 위해 쓰인다. 과거에 나는 하이데거의 예술에 관한 시적 퇴정(poetic retreat)이 데우스 엑스 마키나의 형식이라고 일축했다. 그는 「기술에 대한 물음」에서 기술로 야기되었고 해결할 수 없는 형이상학적·인식론적 어려움에서 우리를 해방시키기 위해 갑자기 데우스 엑스 포이에시스를 제시한다. 철학자 필립 라쿠-라바르트(Philippe Lacoue-Labarthe)에 따르면 "대학의, 그리고

4) Jack Burnham, *Beyond Modern Sculpture: The Effects of Science and Technology on the Sculpture of This Century* (New York: Braziller, 1968), p. 376.

5) David Dunn, "Cybernetics, Sound Art and the Sacred" (Hanover, NH: Frog Peak Music, 2005), p. 6.

6) US Patent 20140340996 <https://patents.google.com/patent/US20140340996>. David Dunn, James Crutchfield. "Entomogenic climate change: insect bioacoustics and future forest ecology," *Leonardo* 42.3 (2009), pp. 239-244 참조.

7) Alva Noë, "Strange Tools: Art and Human Nature: A Précis." *Philosophy and Phenomenological Research*, 94 (2017), p. 211-213.

그로 인한 독일 자체의 자기 확인(Selbstbehauptung) 프로젝트가
실패하면서 (그 프로젝트 전체를 지탱했던) 과학이 예술에,
이 경우에는 시적 사유에 길을 내주게 되었다."[8] 제2차 세계대전
이후 독일의 신체적·도덕적·감정적 잔해 속의 다른 동시대
지식인들처럼 왜 하이데거도 니힐리즘의 바다에서 희망의 숨을
쉬기 위해 지푸라기를 잡고 있었는지를 이해하기란 쉬운 일이다.
첨단 기술이 전례 없는 수준의 파괴력에 도달할 수 있게 했지만
그 파괴를 막기 위한 연민(compassion)은 발휘할 수 없었던
과학적 사고방식을 초월할 필요가 있었던 것이다.

저명한 사이버네틱스 학자인 그레고리 베이트슨(Gregory Bateson)
은 다음과 같이 말했다. "예술, 종교, 꿈과 같은 현상의 도움을 받지
못한 오로지 목표지향적인 이성은 필연적으로 병적이고 생명을
파괴한다는 것, 그리고 인간의 목적이 지향하는 것처럼 의식이
회로의 일부만을 볼 수밖에 없는 동안에 그 독성은 수반하는
회로의 맞물림에 의존하는 삶의 여건에서 분명 솟아나온다."[9]
베이트슨이 언급했던 목표지향적 이성, 즉 목적적 합리성은 사회적
가치가 시장 가치에 의해 결정되고 성장이 당연한 것이며 효율이
찬양되고 민영화가 만병통치약이 되는 신자유주의 자본주의의
논리에서 그 정점에 이른다. 보통 과학자들은 기후변화에 관하여
인간이 환경에 미치는 영향을 의미하는 용어인 '인류세'를
사용하지만, 인간생태학자 안드레아스 말름(Andreas Malm)은

지구온난화의 원인인 화석연료 채굴과 자본주의의 공모와 연루된 힘들의 망을 드러내기 위해 '자본세'라는 용어를 만들었다. 이런 생각들을 바탕으로 페미니스트인 다종(multispecies) 이론가 도나 해러웨이(Donna Haraway)는 인간과 비인간 행위자의 불가분성을 강조하면서 더 넓고 복잡하게 얽힌 장을 드러내기 위해 '술루세(Chthulucene)'라는 용어를 제안했다. 그는 자본주의의 "끝없는 성장, 채굴, 언제나 새로운 형태의 불평등 생산"이 "사회 체계, 자연체계 중 어떤 것을 말하더라도 방대한 파괴의 과정"을 구성한다고 주장한다. 해러웨이는 그러한 환경들을 널리 알리는 언어와 학문적 은유들의 조합에 유의해 예술, 과학, 철학을 서로 이어 새로운 은유들을 창조하는 학문적이면서 동시에 시적인 글을 쓴다. 그는 모든 존재를 연결하는 친족 혹은 '친족 만들기'의 개념을 내세운다. "모든 지구 생명은 가장 깊은 의미에서 친족이다. (...) 모든 생물은 공동의 '살'을 횡적으로, 기호론적으로, 계보학적으로 공유한다." 그는 지구의 생성 과정에서 모든 존재가 협력자라는 시적 출현의 집단적 과정을 강조하기 위해 '심포이에틱(sympoietic)'이라는 용어를 사용한다. "우리가 누구이고 무엇이든, 우리는 함께-만들어야(make-with), 즉 함께-되고(become-with),

8) Philippe Lacoue-Labarthe, *Heidegger, Art and Politics*, trans. Chris Turner (Oxford: Blackwell, 1990), pp. 54-55.

9) 그레고리 베이트슨, 「원시 예술의 스타일, 우아함, 그리고 정보」, 『마음의 생태학』, 박대식 옮김(서울: 책세상, 2006), 260쪽.

함께-구성해야(compose-with) 한다." 해러웨이에게 지구를 돌보는
것은 생명의 다양성을 소중히 하기를 요구한다. 또 "다종의 환경-
정의(ecojustice)"는 목표일 뿐 아니라 친족으로서 함께 잘 살기
위한 수단도 되어야만 한다. 그는 '곤란함과 함께 가기(stay with
the trouble)'를 통해 "다른 테란들[지구 거주민들]과의 강력한
약속 그리고 그들과 협력하는 일과 놀이가 어쩌면, 그러나
어쩌면 그것만이, 그리고 그것뿐만이, 인간을 포함한 수많은 다종
배치들(assemblages)의 번창을 가능하게 할 것"이라고 제안한다.[10]

그러니까 학계의 문제는 너무 학문적이라는 것이다. 위에서
입증되었듯이 나에게도 다른 학자들처럼 학문주의 (academicism)
라는 죄가 있다. 그리고 나는 다른 형식의 앎과 이해를 해치는
분석적 사고를 강조해왔던 수년간의 교육과 직업적 활동으로부터
나 자신을 치유하려 하고 있다. "비평은 그것이 무엇인지에 대해
맞서는 자들, 저항하고 거부하는 자들을 위한 도구여야만 한다"[11]
는 푸코의 주장에도 불구하고 학계는 균형을 잃었다. 그 지적인
광휘와 고도의 기교는 장기 생존을 위해 필요한 것으로 보이는 생명
능력들을 거의 발달시키지 않는다. 학계는 감성, 공감, 사랑의 함양을
해치는 과학적 합리성을 강조함으로써 열린 마음과 열린 가슴으로
모든 존재를 친족으로 포용하는 이성과 논리의 영역 바깥의 것들을
수용하는 우리의 능력을 약화시킨다. 메리 캐서린 베이트슨(Mary
Catherine Bateson)이 "사랑을 배우기 위해서 우리는 우리 자신을

체계로, 사랑하는 존재를 체계의, 유사한, 사랑스러운 복잡성으로 인식하고, 동시에 우리 자신을 사랑하는 존재와 단일 체계로 보는 것이 필요하다"[12]고 설명한 것처럼 말이다. 만일 핵무기를 둘러싼 최근의 긴장이 완화된다고 해도 기후변화는 인간의 삶뿐 아니라 지구의 수백만 종을 아우르는 방대한 생태계를 위협한다. 그리고 인류세-자본세-술루세의 백 년 동안의 영향은 호모사피엔스가 지구에 있었던 시간만큼인 무려 이십 만 년 동안 지속할지도 모른다! 그러나 우리 인간은 날카로운 합리적 정신과 특별한 기술에도 불구하고 공유되는 생태계를 우리가 이끌어낸 임박한 종말로부터 보호할 만큼 자기 자신을 사랑하는 능력이 비인간 친족보다도 훨씬 못하고 거의 전무해 보인다. 우리에게 무슨 문제가 있을까? 예술은 어떻게 도움이 될 수 있을까? 그레고리 베이트슨은 다음과 같이 제안했다. "만약 예술이 내가 말한 '지혜'를 유지하는 데 긍정적인 기능을 한다면, 즉 지나치게 목적적인 삶의 견해를 교정하고 좀 더 체계적인 견해를 만드는

10) Donna J. Haraway, "Anthropocene, capitalocene, plantationocene, chthulucene: Making kin." *Environmental Humanities* 6.1 (2015), pp. 159-165; *Staying with the Trouble: Making Kin in the Chthulucene* (Duke University Press, 2016) 참조.

11) Michel Foucault, "Questions of Method," Graham Burchell et al, eds, *The Foucault Effect: Studies in Governmentality* (London: Harvester Wheatsheaf, 1991), p. 84.

12) Mary Catherine Bateson, *Our Own Metaphor* (New York: Alfred A. Knopf, 1972), reprinted edition (Hampton Press, 2004), p. 284.

데 예술이 긍정적인 기능을 한다면, 그때 (...) 질문은 다음과 같은 것이 될 것이다. (...) 예술작품을 창조하거나 바라보는 것으로 어떤 종류의 교정이 성취될 수 있는가?"[13]

1950년대 냉전 시대에 미국과 캐나다는 다가오는 소련 폭격기를 탐지하기 위한 레이더 기지 시스템이자 DEW 라인으로 알려진 원거리 조기 경보 라인(Distant Early Warning Line)을 도입했다. 캐나다 미디어학자 마셜 매클루언(Marshall McLuhan)은 DEW 라인을 예술가의 사회적 역할에 대한 유명한 은유로 사용했다. 1964년 그는 "내가 생각하기에 예술은, 가장 중요하게는 옛 문화, 그것에 무엇이 일어나기 시작했는지를 이야기할 때 언제나 기댈 수 있는 원거리 조기 경보 체계인 DEW 라인과 같다"[14]고 말했다. 이러한 정서는 일찍이 발터 벤야민의 1930년대의 글에서도 드러난다. "예술은 종종 예를 들어 회화의 경우에서처럼 현실을 우리가 지각하는 것보다 몇 년이나 앞서 예견한다는 것은 잘 알려져 있다. (...) 그러한 신호를 읽어내는 방법을 익힌 사람이라면 누구나 예술의 최신 경향뿐만 아니라 새로운 법전이나 전쟁, 혁명까지도 미리 감지할 수 있을 것이다."[15] 비슷하게 버넘은 예술을 "미래를 위한 정신적 총연습"으로 보았다. 그리고 그는 예술가를 "기존의 사회적 항상성을 잃는 대신 정신적 진실(psychic truths)이 드러나도록 하는" "이탈 증폭 체계"로 간주했다.[16]

하이데거가 옳았다거나 최소한 그가 무언가를 말했다고
가정해보자. 지구상 삶의 미래의 위태로움을 고려해서 예술과
예술가가 행하는 어떤 역할이 지구 종말을 덜 위협적인 수준으로
돌려놓을 수 있을까? "어떻게 기술이 우리를 사용하는가" 아니면
"어떻게 정신적 진실을 드러내는" 일탈을 증폭시키는가라는
버넘의 언급처럼 예술은 어떤 방식으로 보여줄 수 있는가?
노에에 따르면 어떤 '이상한 도구'가 예술가들로 하여금
우리 자신과 우리의 기술적 본질을 살펴보게 만드는가? 혹은
베이트슨의 말대로 예술은 어떻게 지나치게 목적적인 사고방식을
교정하고 체계의 관점을 보다 북돋을 수 있는가? 그것은 어떤
종류의 '지혜'를 전하는가? 현재와 미래의 예술가가 감성, 공감,
사랑을 발달시키고 이성과 논리의 영역 바깥의 것들에 열려있으며
그것들을 받아들이는 우리의 능력을 확장시키는 다른 형태의 지식
생산과 분석적 사고가 균형을 이루도록 어떻게 도울 수 있는가?
벤야민의 암시처럼 우리는 미래를 보기 위해 어떻게 '이러한

13) 그레고리 베이트슨, 앞의 책, 261쪽.

14) Marshall McLuhan. *Understanding Media: The Extensions of Man*. 2nd edition (New York: Signet Books, 1964). 허버트 마셜 맥루헌(매클루언), 『미디어의 이해』, 김성기·이한우 옮김(서울: 민음사, 2002).

15) 발터 벤야민, 『아케이드 프로젝트 Ⅰ』, 조형준 옮김(서울: 새물결, 2005), 244~245쪽.

16) Jack Burnham, op. cit., p. 376; "Real Time Systems," op. cit.

신호를 읽어'낼 수 있는가?

서양예술사를 통틀어 미래에 가장 관심을 기울였던 예술가들은
작품에 최신의 과학과 기술을 불어넣었다. 때때로 그들은 새로운
과학 연구에 착수했고 그들의 비전을 실현하기 위한 새로운
기술을 개발했다. 20세기와 21세기 사이를 잇는 영국의 예술가
로이 애스콧(Roy Ascott)은 우리에게 현재 가능한 미래들을
샘플링할 수 있게 하는 예술적 모델을 창조하는 선지자다.[17]
그는 사이버네틱스의 영향을 크게 받아 1960년대 중반까지
멀티미디어 화상회의를 통해 원격 학제간 연구 협업을 구상했다.

> 예술가는 다른 예술가들의 작업실로 바로 이동할 수 있다. (…)
> 그러나 곳곳에 멀리 떨어져 (…) 그들은 분리되어 있을 수 있다. (…)
> 그들의 작품을 팩스로 즉시 전송할 수 있고 창조적 맥락의 시각적 토론을
> 이어나갈 수 있다. (…) 모든 예술과 과학의 장에서 분리되어 있는
> 마음들이 접속되고 연결될 수 있다. (…) [18]

1983년 애스콧은 중요한 텔레마틱 아트 작품인 <텍스트의 주름
(La Plissure du Texte)>을 실현했다. 이 온라인 스토리텔링
프로젝트에 전 세계 11개 도시의 예술가들이 컴퓨터 네트워크로
협업했다. 애스콧이 '분산된 작가성'이라고 이론화했던 모델의
채택으로, 각 노드는 하나의 아이덴티티(예: 마녀, 공주, 마법사)를

담당하며 그들 전체는 공동으로 '행성 동화'를 집필했다.

애스콧은 내러티브가 펼쳐지는 구동 과정 동안 참여자들 사이에서 발생되어 단일 마음으로는 만들어질 수 없는 일종의 집단의식을 경험했다. 그 기술은 현재의 표준에 비해 원시적이었고 결과물은 인쇄된 아스키(ASCII) 텍스트 인쇄로 제한되었다. 그럼에도 불구하고 그 '미래를 위한 정신적 총연습'은 참여자들에게 2000년대 중반 이후의 소셜 미디어와 참여 문화의 특징인 롤플레잉, 가상현전(virtual presence), 하이브 마인드(hive-mind), 크라우드 소싱의 형식들을 경험하게 했던 유례없는 기회였다. 비슷한 경우로, 1960년대 전자음악과 멀티미디어 퍼포먼스 선구자인 미국의 작곡가 폴린 올리베로스(Pauline Oliveros)는 원격 합동 임프로비제이션(improvisation)으로 집단적 소리 의식(sonic consciousness)을 탐구하고 확장하는 텔레마틱 음악 퍼포먼스를 1990년 초반부터 이끌었다.

1990년대 월드와이드웹의 도래를 예고했던 유토피아적 수사학에도 불구하고 인터넷은 분명히 양날의 검이다. 2018년의

17) 그의 이론적 글의 첫 번째 엮음집은 영어가 아닌 한국어로 출간되었으며 그의 작품들로 구성된 회고전이 2010년 아트센터 나비에서 열렸다.

18) Roy Ascott, "Behaviourist Art and the Cybernetic Vision," Edward Shanken, ed. *Telematic Embrace: Visionary Theories of Art, Technology, and Consciousness* (Berkeley: University of California Press, 2004).

지구종말시계는 불안정성이라는 우리의 현재 상태가 일차적으로 2017년 가을 미국과 북한의 지도자인 도널드 트럼프와 김정은의 과장된 수사학으로 악화되었던 북한의 핵무기 프로그램의 경과로 인한 것임을 드러낸다.[19) 기후변화는 지구종말시계의 시간을 지켜보는 자들에게 두 번째로 중요한 관심이다. 세 번째 관심은 시계의 역사에서 전례 없었던 것으로, 2016년 미국 대통령 선거에서처럼 '허위 정보에 대한 민주 국가의 취약성'을 드러내는 '정보기술 악용'이다. 하지만 『핵과학자회보』는 예술가의 미디어 사용법으로 적절해 보일 수도 있는 저항의 기회를 발견했다.

> 그러나 소셜 미디어의 남용에는 이면이 존재한다. 지도자는 시민이 그렇게 하라고 요구할 때 반응하며 전 세계 시민은 후손들의 장기적 미래를 더 좋게 만들기 위해 인터넷의 힘을 행사할 수 있다. 그들은 사실만을 주장하며 터무니없는 것은 무시할 수 있다. 그들은 핵전쟁의 실존적 위협과 방치된 기후변화의 해결 방안을 요구할 수 있다. 또 더 안전하고 건전한 세상을 만들기 위한 기회를 잡을 수 있다.[20)

1990년대 후반 예술가들은 인터넷을 정부와 기업에 실질적인 영향을 끼치는 개입의 매체로 사용하기 시작했다. 이런 예술가들은 보들레르(Charles Baudelaire)와 벤야민이 묘사했던 수동적인 산보자(flâneurs)가 아니었다. 대신 그들은 디지털 액티비스트와 온라인 게릴라가 되어 표류(dérive)와

우회(détournement)라는 상황주의 개념에 훨씬 더 가까운 전술을
펼쳤다. 그런 전자 시민 불복종의 형식에는 전술 미디어(tactical
media), 핵티비즘(hacktivism), 문화 방해(culture-jamming)가
포함된다.[21] 예를 들어 1998년 전자교란극장(Electronic
Disturbance Theater, EDT)의 플러드넷(FloodNet) 프로그램은
멕시코 정부 웹사이트의 서버가 과부하로 마비될 때까지
디도스 공격을 펼쳤다. 이 핵티비즘 작품은 1997년 12월 액틸
대학살(Acteal Massacre)에 대한 대응이었다.[22] EDT 프로젝트는
사파티스타 조직과 멕시코 정부가 사람들에게 가했던 폭력 행위에
대한 관심을 이끌어내었다.

19) 2018년 봄 김정은 국무위원장은 북한이 (이미 손상되어 사용할 수 없는 곳일 수 있는)
주요 핵 실험장을 공식적으로 폐쇄하겠다는 입장을 발표했다. 김정은 국무위원장과 트럼프
대통령은 2018년 6월 12일 싱가포르에서 회담을 갖기로 합의했으나 김정은은 2018년 5월
만일 미국이 북한을 지나치게 압박한다면 이를 취소시킬 수도 있다고 경고했다.

20) "2018 Doomsday Clock Statement," Bulletin of Atomic Scientists <https://
thebulletin.org/2018-doomsday-clock-statement> 2018년 4월 28일 인용.

21) 상황주의와 전술 미디어 실천의 차원에서 사이버 산보자를 분석한 비평 관련해서는
다음의 글을 참조. Conor McGarrigle, "Forget the Flâneur," *ISEA 2013 Proceedings*
<http://hdl.handle.net/2123/9647> 2018년 5월 1일 인용.

22) 멕시코 정부의 자금을 받은 한 군사 부대가 예배시간에 교회를 포위하고 "교회 안의
사람들, 탈출하려던 사람들, 총으로 모두 사살했다. 어린이 15명, 남성 9명, 임신한
4명을 포함한 여성 21명의 사상자가 나왔다."<https://en.wikipedia.org/wiki/
Electronic_Disturbance_Theater> 2018년 4월 29일 인용.

아트마크(®TMark)는 액티비즘 컨설팅 회사로 **1990**년대 설립되었다. **1999**년에서 **2000**년 사이에 두 번의 성공적인 활동이 이루어졌다. **1)** 인터넷 장난감 소매업체 이토이스(eToys)로부터 도메인 **eToys.com**의 권리 문제로 고소되어 법원 명령을 받은 유럽의 한 아티스트 그룹을 보호했고, **2)** 레오나르도 파이낸스 (**Leonardo Finance**)가 검색 엔진에 «레오나르도(**Leonardo**)» 저널(**1968**년 창간)이 프랑스 금융가 이름 위에 뜨는 것에 불만을 품고 제기했던 법적 소송에서 이 저널을 보호했다. 아트마크의 문화 방해 전략을 통해 이토이스 회사의 주가는 급락했고 소송은 취하되었다. «레오나르도» 저널 전략은 시위 웹사이트들을 엄청나게 많이 만들어 레오나르도 파이낸스의 검색 엔진 결과에 더욱 경쟁적인 환경을 조성하는 것이었고 제기되었던 소송은 법정에서 기각되었다.

최근에 베를린 거점의 예술가와 기술자인 줄리언 올리버(**Julian Oliver**), 고단 사비치(**Gordan Savičić**), 단야 바실리에프(**Danja Vasiliev**)는 「크리티컬 엔지니어 선언문」(**the Critical Engineering Manifesto**)을 발표했다. 거기엔 "크리티컬 엔지니어는 어떤 기술이라도 도전이자 위협 둘 다가 된다고 믿는다. 기술 의존도가 커질수록 소유권이나 법률상 규정과는 무관하게 그 내부의 작용을 연구하고 드러내야 할 필요성 또한 커진다"[23]는 주장이 담겨있다. 올리버와 바실리에프의 작품 <**PRISM**: 비콘

프레임(PRISM: The Beacon Frame)>(2013~2014)은 정부 기관이 사람들을 감시하기 위해 사용해왔던 이동전화 네트워크의 취약성을 드러내고 '프리즘(Prism)'으로 알려진 NSA의 네트워크 감시 장치의 존재를 의심한다. 이 작품은 이동전화 지역 서비스 제공자로 가장해서 "(...) [PRISM의] 송신탑 근처에 있는 전화기에게 그 사기 네트워크가 신뢰할 만하다고 여기게 하고 거기에 접속하게 만든다." 전화기가 예술작품에 납치되어 부지불식간에 관객이 된 사람들은 "당신의 새로운 NSA 파트너 네트워크를 환영합니다." 혹은 "스파이 개혁 2014-A6은 우리의 투명성을 허용합니다" 같은 "문제적이고 익살스럽고/거나 냉소적인 성격"의 문자 메시지를 받는다.[24)]

예술가들은 대안적 미래들을 탐구하고 다가올 미래를 미리 내다보는 실용 모델을 창조함으로써 계속 중요한 역할을 행할 것이다. 또한 그들은 정부에 항의하기 위해, 기업의 불법 행위를 전복시키기 위해, 감시에 의문을 품고 전복시키기 위해, 소비자 기술 전반에서의 은폐된 취약성에 대한 관심을 이끌어내기 위해 전자 미디어의 전략적인 사용을 더욱 정교하게 꾀할 것이다. 2016년 한국의

23) Critical Engineering Working Group (Julian Oliver, Gordan Savičić, and Danja Vasiliev) "Critical Engineering Manifesto" (Oct 2011-17) <https://criticalengineering.org/> 2018년 4월 29일 인용.

24) Julian Oliver, 작가 웹사이트 <https://julianoliver.com/output/the-beacon-frame> 2018년 4월 24일 인용.

촛불집회는 박근혜 전 대통령을 부정부패 혐의로 탄핵시키기 위해 당시 230만 명(대략 인구의 4%), 총 1,600만 명의 시민들이 20여 차례에 걸쳐 모였던 평화로운 혁명이었다. 이 모델을 참고하여 예술가들이 (대략 미국 전체 인구수와 맞먹는) 전 세계 시민의 4%를 동원한다면 우리는 효과적으로 지구온난화를 반대하고 해결해나갈 수 있을 것이다.

미래의 예술가들은 기술을 "기술의 정확성을 왜곡하는"[25] 메타비평적인 방식으로 더 많이 사용할 것이다. 즉 그들은 기술을 그 기저에 깔린 기업이나 정부의 이데올로기나 아젠다를 약화시키기 위해 사용(오용)할 것이다. 노에에 따르면 예술은 점점 더 그 자체로 기술을 변화시키거나 심지어 그 자체에 대립하는(against) 언제나 낯선 도구가 될 것이다. 그럼으로써 우리 인간은 (하이데거의 말을 응용하여) 그것의 '말 건넴을 받고 있는 자가 되'지 않고, 어떻게 기술 안에 지각, 지식 생산, 감시와 치안, 경제, 사회성의 양식들이 깊게 내재해 있는지를 드러내는 방식을 통해 우리 인간은 그것을 그 자신에게, 그리고 우리에게 말 건넴을 하도록 만들 것이다. 리타 랠리(Rita Raley)의 지적처럼 전술 미디어의 실천은 "비평과 비판적 성찰이 (사실상 중립 지대인) 바깥에 서서 구경하는 위치를 택하지 않을 때, 그저 표면만 스케치하지는 않을 때, 대신 구조적 변화를 꾀하기 위해 시스템 그 자체의 중심을 관통할 때, 인식(identification)[26]을

강화시키고 최대로 강력해진다."[27] 과학, 엔지니어링, 예술, 디자인이 결합된(SEAD) 초학제적 협업 연구의 증가 추세는 혁신을 획기적으로 일으키면서 기술을 인간적으로 만드는 역할을 할 것이다. 이런 혁신은 상업적인 제품을 훨씬 넘어서며 지식이 구성되는 방식과 우리가 삶을 살아가는 방식을 재구성하는 변화를 미묘하게, 서서히, 근본적으로 구현할 것이다.

그에 더해 미래의 예술가들은 과학적 합리성에서 유래된 기술의 한계를 인식할 것이며 지식의 다른 체계에서 유래된 대안적 기술의 개발과 배치를 시도할 것이다. 그들은 학문적 담론과 과학적 합리주의의 한계를 넘어설 것이다. 그들은 애스콧과 올리베로스의 모델을 따라 합리적인(rational) 기술 형식과 초합리적인 (super-rational) 기술 형식을 통합할 것이다. 여기서 내가 염두에

25) Rafael Lozano-Hemmer, "Perverting Technological Correctness," *Leonardo* 29:1 (1996), p. 5

26) [역주] 랠리는 네트워크상에 개인의 정보를 저장·연결하거나 즉각적으로 개인 정보를 인식·추출하는 시스템 기반의 기업과 정부 주도의 데이터 감시(dataveillance), 데이터 마이닝(data mining)을 비판한다. 그는 프리엠티브 미디어 콜렉티브(Preemptive Media collective)와 오스만 칸(Osman Khan) 같은 미디어 작가들의 시도처럼 개인 정보를 인식하는 데이터 감시 기술을 예술로 사용하는 것에 찬성한다. 그것이 데이터 마이닝 장면을 복제하는 현실의 '거울 세계'의 역할을 하여 사람들에게 문제점을 인식할 수 있다는 근거에서다. 그러므로 '인식'이라는 표현은 일부 인용된 부분만 놓고 본다면 문제 인지의 의미가 있지만 그의 글 전체 맥락에서 본다면 문제 인지와 신분 증명의 의미가 이중적으로 함의되어 있을 수 있음을 밝힌다. Rita Raley, "Dataveillance and Countervaillance," Lisa Gitelman, ed. *Raw Data Is an Oxymoron* (MIT Press, 2013) 참조.

27) ibid., p. 137.

두고 있는 것은 명상, 요가, 샤머니즘, 그 외 영적 기술로 함양된 지식 형식, 지각 양식, 의식 상태. 예술은 샤머니즘과 많은 전통 문화에서의 치유와 긴밀하게 연관되어있다. 그러므로 하이데거의 주장처럼 왜 기술적 닦달을 극복하기 위한 투쟁에서 무기를 예술로 제한하는가? 확실히 다양한 형태의 심오한 전통은 1950년대 이래로 동시대 미학에 큰 영향을 미쳤고 거기엔 지구종말시계의 바늘을 되돌려놓을 수 있게 하는 방식으로 의식에 변형을 가하는 엄청난 잠재력이 있다. 지구온난화의 대재앙을 막기 위한 위대한 도전은 기술이 아닌 태도와 의지에서 비롯된다. 전 세계 시민과 정부는 모든 존재와의 친족 관계에 열린 가슴과 마음을 가져야 하고 우리는 자본세-술루세의 문화적 논리(와 수소불화탄소hydrofluorocarbons)에서 회복될 수 있도록 공감과 의지력을 사용해야 한다.

애스콧과 올리베로스는 의식의 확장된 형식을 성취하기 위해 예술, 과학, 기술을 다양한 영적 전통과 연결했다.[28] 올리베로스는 불교, 명상, 태극권, 기공, 가라데를 심도있게 연구하여 마음과 신체의 에너지 흐름을 수련하는 방법과 언어를 고안했다. 그 기법처럼 그의 실천 및 교육법은 신체의 복잡계(complex system)의 균형을 회복하게 하고 건강해지도록 설계되었다. 이렇게 개인적 차원의 균형과 건강은 아마도 사회적 차원의 균형과 건강을 위한 전제조건일 것이다. 1970년 올리베로스는 텔레파시와 유체이탈이 연계된 <소리

명상(Sonic Meditations)>의 작곡에 착수했다. 이 획기적인 동시대 음악 작품은 거의 50년 뒤에도 계속해서 작곡가, 연주자에게 영감을 준다. 음악평론가 존 록웰(John Rockwell)은 "어떤 단계에서 음악, 사운드, 의식, 종교는 모두 하나인데 그[올리베로스]는 그 단계에 아주 가까워진 것으로 보인다"[29] 고 말했다.

애스콧의 실천은 사이버네틱스와 초심리적 현상, 텔레매틱스와 텔레파시, 가상현실과 샤머니즘적 의식의 확장된 상태 사이의 유사점들을 그린다. 올리베로스가 <소리 명상>을 작곡하고 있던 시기, 애스콧의 1970년 에세이 「정신-사이버네틱 아치(The Psibernetic Arch)」는 "분명히 상반되는 두 개의 영역, 사이버네틱스와 초심리성, 마음의 서쪽과 동쪽, 말하자면 기술(technology)과 텔레파시 (telepathy), 규정(provision)과 예지(prevision), 즉 사이버(cyb)와 초심리성(psi)"을 통합했다. 나아가 애스콧은 "가장 참다운, 그리고 가장 희망적인 의미에서 예술은 정신-사이버네틱 문화를 표현하기 시작할 것이며 그것은 이미 시작된 것으로 보인다. 그것은 시각적, 구조적 대안으로서의 예술"[30]이라고 제안했다.

28) 올리베로스와 애스콧 사이의 공통점에 관한 부분들에 관해서는 예전에 샹컨과 해리스 (Yolande Harris)의 논문으로 게재된 바 있다. "A Sounding Happens: Pauline Oliveros, Expanded Consciousness, and Healing," *Soundscape* 16 (2017), pp. 4-14.

29) John Rockwell, "New Music: Pauline Oliveros," *New York Times*, Sept 23, 1977.

30) Roy Ascott, "The Psibernetic Arch" (1970), Edward Shanken, ed. *Telematic Embrace*, op. cit., p. 162.

동양과 서양, 고대 도교 사상과 실리콘 테크노퓨처리즘을 서로 잇는 애스콧의 <열 개의 날개(Ten Wings)>(1982년 로버트 에이드리언 Robert Adrian의 <세계의 24시간(The World in 24 Hours)>의 일부)는 최초로 주역(周易)으로 점을 전 지구적으로 칠 수 있도록 컴퓨터 네트워킹으로 세 개의 대륙, 열여섯 군데 도시의 예술가들을 연결했다.[31] 애스콧은 테야르 드 샤르댕(Teilhard de Chardin)의 정신권(noosphere)과 베이트슨의 전체 마음(mind-at-large) 개념, 그리고 피터 러셀(Peter Russell)의 지구적 두뇌 모델의 차원에서 텔레마틱 아트에서 대두되었던 전 지구적 의식 장(field of consciousness)을 이론화했다. 틀림없이 올리베로스에게서 온 말로 보이는데, 애스콧은 텔레매틱스가 "우리 문화의 패러다임 변화와 (...) 인간 의식의 양자도약(quantum leap)이라 할 만한 것을 구성한다"[32]고 선언했다.

원격 현전과 텔레파시는 올리베로스의 작품에서 되풀이되는 주제다. '퍼시픽 텔(Pacific Tell)'과 '텔레파시 임프로비제이션 (Telepathic Improvisation)'으로 구성되어있는 세 번째 <소리 명상>은 참여자 집단을 "집단 간 혹은 성간(星間) 텔레파시 전송을 시도하"면서 세 번째 명상 파트도 수행하도록 인도하는 네 번째(무제)로 증폭된다. 1990년대 후반에서 2000년대 중반까지의 올리베로스의 퀀텀 리스닝(quantum listening)과 퀀텀 임프로비제이션(quantum improvisation)은 미래의

예술적 비전을 제시한다는 면에서 같은 시기 애스콧의
테크노에틱스(**technoetics**)와 포토닉스(**photonics**)에 대한 사색과
궤를 같이한다. 「퀀텀 임프로비제이션」(1999)에서 올리베로스는
음악을 만들 수 있는 미래의 인공지능 '칩'의 이상적인 속성들을
열거한다. 그 속성들은 더욱 추상적인 초자연적 능력처럼 인간
두뇌를 상회하는 복잡하고 **빠른** 속도의 연산 능력이라는 상상
가능한 기술적 능력을 포함한다.

> 음악 에너지의 본질을 이해하는 관계적 지혜를 이해하는 능력, 음악의
> 기반이자 특권으로서 모든 존재와 만물의 영적 연결과 상호의존을
> 지각하고 이해하는 능력, 음악을 통해 공동체를 만들고 치유하는 능력,
> 고래가 광대한 바다에 소리를 내고 바다를 지각하듯 우주의 먼 곳까지
> 소리를 내고 우주를 지각하는 능력, 그것은 아직 미확인된 존재와 차원을
> 넘나드는 은하계의 임프로비제이션 무대를 올릴 수 있다.33)

31) 애스콧은 다음과 같이 묘사했다. "우리가 8번 즉 '비(比) / 서로 친하고 돈다 / 화합'에
접근했었지만, 그러나 그 마지막 행이 'x'로 끝나 있었던 탓에, 그것이 3번 즉 '둔(屯) / 일을
시작함에 어려움이 많을 괘'로 변경되어 버렸던 것이다. 그것은 정말 제대로 맞춘 운이었다." 로이
애스콧, 「예술과 텔레매틱스」, 「테크노에틱 아트」, 이원곤 옮김 (서울: 연세대학교 출판부, 2002),
25쪽.

32) Telematic Embrace, op. cit., pp. 189-90.

33) Pauline Oliveros, "Quantum Improvisation: The Cybernetic Presence," *Sounding the Margins: Collected Writings 1992-2009* (Deep Listening Publications, 2010), p. 53.

올리베로스의 실천은 애스콧의 작업에도 영향을 주었던 샤머니즘 의식과도 선명하게 연결되어있다. 샤먼은 공동체에서 특별한 역할을 행하기 위해 반은 자발적인 선택으로, 반은 다른 샤먼들의 부름을 받은 자다. 샤먼은 병을 낫게도, 해를 가할 수도 있기에 숭배와 공포의 대상이다. 종종 샤먼은 실패하면 죽을 수도 있는 자기치유 과정을 통해 샤머니즘의 잠재력을 증명한다. 샤먼은 여기 세계와 저 너머의 세계 둘 다에 속한다. 샤먼은 저 너머의 영혼과 조상신과 소통하고 그들에게서 배우고 아픈 공동체 일원을 낫게 하고 공동체 전체를 보호하고 치유하기 위해 지식과 지혜를 세상으로 가져온다. 버넘은 「샤먼으로서의 예술가(The Artist as Shaman)」에서 "사회의 본모습을 이해하는 데 가장 기여할 자는 인격들을 적나라하게 투사하는 것에 참여하는 정확히 그런 예술가들이다"라고 말했다. 버넘에게 사회적 병리는 오직 '신화적 구조'를 드러내고 '메타프로그램'을 펼치는 방법을 통해서만 극복될 수 있다. 그는 예술이 그런 드러냄을 위한 수단이며 특정 예술가 개인들을 신경과민증적 주문을 외워 메타프로그램으로부터 우리를 해방시켜줄 샤먼으로 보았다. 그 샤먼은 "모든 인간의 몸짓을 전형적 혹은 집단적 중요성을 띨 때까지 확대한다."[34]

1990년대 후반 애스콧의 예술 개념은 아마존 쿠이쿠루(Kuikuru) 족의 샤머니즘 의식의 참여 및 브라질 산토 다이메(Santo Daime) 공동체의 가르침에서 지대한 영향을 받은 것이다. 애스콧은

"샤먼은 영혼과 육체의 온전성을 목적으로 하는 의식의 탐색이 삶의 주제이자 목표인 이들의 의식을 '돌보는' 자"라고 설명한다. 고대 아야와스카(ayahuasca) 의례를 통해 확장된 의식 상태에서 샤먼은 "현실의 많은 층들, 서로 다른 현실들을 통과"할 수 있으며 "육체로부터 분리된 존재, 화신, 다른 세계의 현상"[35]과 연결될 수 있다. 그는 다른 눈으로 세계를 보고 다른 몸으로 세상을 누빈다. 샤먼은 동물을 포함한 다른 존재의 의식을 체현할 수 있고, 그것은 그를 해러웨이의 이론인 친족 관계를 재현하는 이상적인 지도자로 만든다.[36] 올리베로스는 버넘과 애스콧이 묘사했던 몇 가지 샤먼의 역할을 수행했다. 그에게 "영혼과 육체의 온전성을 목적으로 하는 의식의 탐색"이란 개인적, 직업적 삶의 "주제이자 목표"였다. 그의 작곡은 연주자와 관객의 주의를 집중시켜 "현실의 많은 층들, 서로 다른 현실들을 통과"할 수 있게 만드는 전략을 펼친다.

34) Jack Burnham, "The Artist as Shaman," *Great Western Salt Works: Essays on the Meaning of Post-Formalist Art* (New York, 1974).

35) Roy Ascott, "Weaving the Shamantic Web: Art and Technoetics in the Bio-Telematic Domain" (1998), *Telematic Embrace*, op. cit., pp. 356-62.

36) 이를 통해 샤먼은, 말하자면, 어떻게 인간이 우리처럼 훨씬 작고 약하고 느린 동물을 잡아먹는 표범이나 악어 같은 훨씬 힘이 센 동물을 먹이로 삼을 수 있는지에 대한 깨달음을 얻는다. 샤먼은 빙의된 사람의 퇴마 의식을 할 수 있다. 샤먼은 자신에게 영을 씌운 다음에 그것을 몰아냄으로써 빙의자는 건강을 회복할 수 있게 된다. 이 과정은 극도로 위험할 수 있기에 샤먼은 아주 강한 영혼, 자기치유의 능력이 있어야 하며 방법에 매우 정통해야만 한다. Marilys Downey, 샹컨과의 스카이프 인터뷰, 2017년 5월 5일.

한국에는 예술가에게 지속적인 영감을 불어넣는 무속이라는 풍부한 전통이 있다. 박생광 화백은 한국 근대미술의 주역으로 한국의 무속문화와 불교의 뿌리를 다루었다. 《디지털 프롬나드》 전에 선보이는 **1985**년 회화 작품 <무속>은 **1980**년대의 다른 작품들처럼 단청과 한국의 전통 공예를 연상시키는 강렬한 색깔을 띤다. 이 회화는 정면을 집중하여 바라보는 긴 눈과 흰 얼굴, 꽉 다문 입술의 샤먼의 압도적인 모습을 담았다. 무당은 새 조각이 위에 얹힌 토템 기둥인 솟대가 박혀있고 보석과 깃털이 달린 검은 모자를 쓰고 있다. 왼손에는 무구를 엄지에 묶어 쥐고 있다. 오른손의 손가락은 이상하게 뒤틀려 있는데, 마치 다른 사람의 가슴에 감긴 검고 노란 뱀을 잡으려고 뻗은 것처럼 보인다. 그 사람의 시퍼런 가면 같은 얼굴에는 부분적으로 빨간 칠이 되어있고 그 텅 빈 눈으로부터 아무것도 읽을 수 없다. 다른 작은 사람도 온몸이 뻣뻣한 그와 똑같이 빨갛게 칠해진 시퍼런 얼굴에 홀린 듯이 텅 빈 눈을 하고 있다. 생명 에너지가 충만한 흰 얼굴의 무당과, 삶과 죽음 사이를 오가는 굿을 겪거나 보는 시퍼런 얼굴의 사람은 극명한 대조를 이룬다.

최근 김정한 작가의 <버드맨>(2006~2009)도 한국의 무속과 불교 전통의 영향을 받은 멀티미디어 설치 작품이다. 작품은 근본적인 물음을 던진다. 어떻게 인간은 세계를 개념화하는가? <버드맨>의 혼종적 세계가 인간의 생리적 한계를 넘어 지각을

변형시킬 수 있는가? 새로운 지각이 새로운 은유를 창조한다면, 다른 종의 지각적 현실을 경험함으로써 더 큰 공감과 생태학적 감성의 혼종적 관점들을 가질 수 있는가? 위에서 언급되었듯 인간과 비인간을 아우르거나 중개하는 것은 박생광 화백의 작품에서 새와 뱀으로 상징되는 무속의 특징이다. 혼종적인 인간새는 작가의 꿈에 나타났다. 꿈에서 그는 새의 머리와 하나의 날개만 가진 괴물로부터 새의 언어를 배웠다. 꿈과 작품은 새에 대한 두려움이 날개가 하나이고 짓이겨져 죽어가는 새를 돕지 못하게 막았던 유년시절 트라우마에 대한 작가의 죄의식을 해소하기 위한 시도로 해석될 수 있다. 김정한과 공동 작가들은 다음과 같이 설명했다.

> 한국의 전통에서 어떤 무당들은 죽은 영혼과 몸을 공유할 수 있다. 죽은 자의 영혼이 들어올 때마다 무당은 마치 그의 지각을 빌려오는 것처럼 다른 사람처럼 말하고 느낀다. 그 순간은 둘의 지각과 정체성이 혼재되어 살아있는 몸과 죽은 자가 공존하는 상태로 보인다.37)

'자아'가 '타자'와 다르지 않다는 개념은 <버드맨>에 내재된 또 다른 불교사상이다. 작품은 관객에게 인간과 조류의 감각질(감각인식 내부와 주관적 구성요소)이 혼재된 혼성 지각 형태를 경험하도록

37) Kim Jeong Han, Kim Hong-Gee, Lee Hyun Jean, "The BirdMan: hybrid perception," *Digital Creativity* 26.1 (2015), pp. 56-64.

한다. 그럼으로써 우리는 자아와 타자를 통합하여 우리의 의식을
본래 인간 정신의 한계를 넘어 확장시키고, 인간과 비인간 사이의
새로운 정체성을 창조하고, 결과적으로 무엇으로 살아가는지,
누구와 함께 살아가는지에 대한 새로운 은유를 창조할 수 있다.

핵전쟁, 지구온난화, 기술 남용에 대한 긴급하고 지속적인 관심은
진정으로 우리가 지각의 범위를 확장시키기를 요구한다. 우리는
과학적 합리성을 넘어서 지식을 만드는 방법을 확장시켜야만
한다. 우리는 반드시 의사소통 수단과 경로를 확장시켜야만
한다. 예술가는 '이상한 도구'의 가능성인 포이에시스의 최대치의
힘을, 그리고 '지나치게 목적적인 삶의 관점'을 교정하기 위해
알아내기 힘든 '지혜'를 끌어내야만 한다. 우리는 지구의 모든
존재를 친족으로 포용하고 '곤란함과 함께 하기'를 택해야 한다.
김정한 작가가 "인간의 판단이 아니라 타자의 지각을 통해서
인간은 그들이 만들어낸 사건들의 의미에 기대어 생태학적으로
그리고 창조적으로 살아갈 수 있다. 우리는 인간으로서 타자들과
소통하는 무한한 방법이 존재할 것이라는 전제로 이야기를 끝없이
창조한다"[38]고 주장했던 것처럼 말이다. 미래가 있기를 바란다면
미래의 예술가는 디지털 산보자가 아니라 이탈을 증폭시키고
기술의 정확성을 왜곡시키는 열정적인 액티비스트여야 할 것이다.
그들은 애스콧, 김정한, 올리베로스, 박생광과 같이 고양된 형태의
지각을 경험하고 체계적 은유를 만드는, 모든 생명의 존엄성을

보전하는, 후세를 위해 지구를 치유하고 보존하는, 다른 형식의
삶과 지성과 교감하는 샤머니즘적 선지자여야 할 것이다.

38) ibid.

산책의 경험과 디지털: 개념주의, 리믹스, 3D 애니메이션

김지훈

서울시립미술관 30주년 기념전 «디지털 프롬나드: 22세기 산책자»에 선정된 작가들 중 무빙 이미지 미술의 맥락에서 전시의 주제에 부합하는 실천가는 구동희, 김웅용, 권하윤이다. 좀 더 정확히 말하자면 여기서 산책의 경험이란 물리적 공간을 특정한 목적 없이 배회하는 경험에만 국한되지 않는 경험이다. 더 정확히 말하자면 심리적 공간에서의 방황과 방향 상실, 조우가 물리적 공간에 중첩되는 경험, 그리고 물리적 공간의 이동과 일시적 정주 과정에서 마주치거나 개방되는 가상적, 몽환적, 무의식적 세계 내에서의 유동적 경험이다.

이런 맥락에 디지털이라는 변수를 삽입한다면 무빙 이미지 미술이 산책의 경험을 표현하는 방식은 두 가지일 것이다. 하나는 네트워크와 데이터, 온라인 현실, 소셜 미디어에서의 행위 등이 산책이 이루어지는 세계 자체는 물론 그 세계에 거주하는 주체와 대상 모두를 근본적으로 재구성하고 있는 상황에

예술적으로 반응하는 것이다. 히토 슈타이얼, 에드 앳킨스(**Ed Atkins**), 세실 **B.** 에반스(**Cécile B. Evans**)와 김희천, 강정석 등 포스트인터넷 아트(**postinternet art**)라는 레이블에 묶이는 국내외 작가들이 미학과 기법, 주제적 차원 모두에서 이러한 상황에 반응해왔다. 다른 하나는 산책의 경험이 기억, 꿈, 환상의 세계를 횡단하는 방황과 방향 상실, 예기치 않은 만남과 발견임을 인식하고 이러한 경험을 새로운 기술적, 미학적 가능성으로 표현하기 위해 디지털 이미지 제작 기술과 경험적 인터페이스를 활용하는 것이다. 가장 손쉽게 말하자면 이러한 두 번째 선택은 산책의 재매개(**remediation**)라 할 수 있을 것이다. 볼터(**Jay David Bolter**)와 그루신(**Richard Grusin**)이 뉴미디어가 기존 미디어의 재현적 관습을 재활용하거나 뉴미디어에 고유한 기술적, 미학적 특징으로, 이러한 관습을 변형하는 과정으로서 제안한 재매개는 한편으로는 "모든 미디어가 '기호들의 유희'"임을 깨닫게 하면서도 다른 한편으로는 "우리 문화에서 미디어가 사실적이고도 효과적으로 현전한다는 점을 고수한다."[1] 이런 관점에서 보면 디지털 이미지 제작 기법과 관람 인터페이스를 거쳐 경험되는 산책의 시공간 속에서 관객은 문학과 영화, 회화 등에서 다양한 방식으로 재현된 산책의 경험을 떠올리게 된다. 재매개의 두 가지 국면을 염두에 두자면 디지털이 산책의 전통을 환기시키는 방식은

1) Jay David Bolter and Richard Grusin, *Remediation: Understanding New Media* (Cambridge, MA: MIT Press, 1999), p. 17.

그러한 전통을 복원하는 과정에서 빌려오고 재활용되는 과거 미디어 대상이나 기법의 현전을 드러내거나, 그러한 미디어의 현전 자체를 지우는 환영적인 투명성의 미학적 경험과 이를 위한 공간을 창조하는 것이다. 디지털과 무빙 이미지 미술의 만남이라는 관점에서 볼 때 구동희는 포스트인터넷 아트와는 다른 개념주의적 접근으로 디지털로 굴절된 현실에서의 산책의 경험을 표현하는 반면, 김웅용과 권하윤은 재매개의 두 가지 국면에 부합하는 정신적 산책의 경험을 각각 디지털 리믹스(digital remix)와 3차원 애니메이션을 동반한 가상현실(virtual reality: VR) 기법으로 형상화한다.

구동희의 디지털 개념주의

구동희의 싱글 채널 비디오 <Under the Vein I Spell on You> (2012)는 자연적인 개울이 흐르는 산 속 공원에서 등산용 배낭을 맨 채 나침판과 L-로드를 들고 수맥을 찾는 어떤 남성을 1인칭 시점과 3인칭 시점을 오가면서 제시한다. L-로드를 보며 수맥을 찾는 남성의 시점과 수맥으로 여겨지는 무엇을 발견할 때마다 오른쪽 팔에 문신을 새겨나가는 남자의 행위는 1인칭 시점으로 제시된다. 십자가에서 출발하여 공원에 조성된 다리를 연상시키는 형상이 더해지면서 문신 전체는 물리적 공간과 정신적 공간의 공존을 초현실적으로 나타낸다. 외부 음악을 삽입하지 않은 사운드 디자인, 공원의 평온한 풍경과 대비되는 남자의 기이한

행위와 그 남자의 주변에서 숨바꼭질하듯 서성이는 여성의 존재를 멀찍이 포착하는 관찰적인 카메라가 이러한 초현실성을 역설적으로 강화한다. 마침내 남자가 수맥으로 보이는 지점을 발견했을 때, 카메라는 이 수맥이 인공적으로 구축된 수로임을 발견하고는 자신이 새긴 문신을 지운다. 결국 개울이 흐르는 공원은 표면적으로는 사실적으로 보이지만 남자의 환상이 겹쳐진 일종의 유사-현실이며, 공원 한구석에 숨어있는 수맥의 존재는 이러한 유사-현실이 인공적이면서도 자연스럽게 물리적 현실에 겹쳐있음을 나타내는 알레고리다. 남자의 산책은 현상적으로 보이는 현실에 중첩된 정신적 유사-현실과 이 둘의 구별 불가능성을 깨닫는 모험이다. 이러한 모험을 위해 조성된 산 속 공원은 구동희가 <누가 소리를 내는지 보라(Look Who's Talking)>(2009)에서 모니터와 대형 거울, 새집 둥지 등을 배치하면서 가시성과 시각장의 한계를 체험하도록 만든 미로, 그리고 <재생길(Way of Replay)>(2014)에서 관람자의 움직임과 시점을 최대한 동요시키는 스크린들과 굴곡진 공간의 미로와도 연결된다.

기존 미술비평은 이러한 유사-현실의 이중성을 디지털의 감수성과 세계 인식을 표현한 결과로 해석해왔다. 임근준은 구동희의 작업을 "마음의 생태계를 탐구하기 위한 시뮬레이션 게임의 일종"[2]으로

2) 임근준(aka 이정우), 「구동희 개인전 리뷰」, 《월간미술》, 2007년 1월호,
http://chungwoo.egloos.com/1476268

규정했고, 정연심은 구동희의 작업 방식을 "스마트나 트위트, 블로그 등에서 떠돌아다니는 이미지와 정보를 흙이나 물감처럼 자유자재로 사용"하여 "디지털 매체의 물리적 속성을 주무르[고] 파편화된 이미지들[을] 인공적 풍경, 인공적 합성체"[3)]로 표현한다고 주장했다. 구내의 천연기념물 공식 사이트를 검색해서 조합한 <천연기념물—남한의 지질 광물>(2008)과 같은 작업이라면 합성(compositing)이라는 디지털 이미지 제작 기법의 직접적인 미학적 연장이 될 것이다. 그러나 구동희의 작업과 디지털 간의 접속을 가리키기 위해 비평적으로 적용된 합성이라는 용어는 적어도 그의 비디오 작업에서는 은유적 또는 개념적으로만 적용될 수 있음을 분명히 염두에 두어야 한다. <Under the Vein I Spell on You>는 물론 김선일 참수 동영상의 무차별한 온라인 유통에서 영감을 받았다는 이유로 구동희의 작업을 디지털과 비평적으로 연결시키는 데 결정적으로 기여한 <과적의 메아리(Overloaded Echo)>(2006)의 경우에도 디지털 합성으로 제작된 장면을 발견할 수 없다. 이 점은 호프집의 맥주 거품과 욕실에서 목욕하는 여자가 만드는 비누 거품이 서로 연결되면서 내부와 외부를 가로지르는 모호한 경계면을 증폭시키는 <crossXpollination>(2016), 그리고 동일한 게스트하우스에 머무는 인물들을 전시가 구성되는 텅 빈 갤러리와 중첩시키면서 인물들의 무의미해 보이는 일상적 행위들을 연결시키고 이들 간의 타임라인을 뒤섞어버리는 <초월적 접근의 압도적인 기억들>(2018)의 경우도 마찬가지다.

즉 작가의 개념적 발상의 차원(예를 들어 '초월적 접근의 압도적인 기억들'이라는 제목이 미술에서 언급되는 담론과 용어들의 조합으로 자동적으로 문장을 생성하는 알고리즘에서 따왔다는 것), 또는 이러한 개념이 인물과 행위, 내러티브와 카메라 배치로 구현되는 과정에는 디지털의 감수성인 온라인과 오프라인의 경계 모호성 등이 적용되었을 수 있지만, 관객이 이러한 과정을 작품에서 체험하는 결과는 초현실주의적 실험영화, 퍼포먼스, 복잡성 내러티브(complex narrative) 영화 등에서 구현된 세계인 것이다. 이런 맥락에서 볼 때 구동희의 비디오 작업에서 디지털이 스며들고 작동하는 방식은 "미술 제작의 강조점을 고정적인 개별적 대상에서 시공간 내의 새로운 관계들의 제시로 이동"[4]시킨 개념주의 미술의 유산을 당대적으로 계승한 결과로 보아야 한다. 디지털화된 세계와 그 속의 주체가 겪는 모험적 산책을 형상화하는 구동희 무빙 이미지 작업은 따라서 기술적 합성이 아닌 개념적 합성이며, 그 합성을 구체적으로 수행하는 기법과 재료는 물리적 시공간의 연속성과 사실성을 와해시키고 모호성과 환상을 활성화하는 영화적 상황과 내러티브의 전통이다.

3) 정연심, 「구동희의 <재생길>: 유희 그리고 현기증」, 오늘의작가상 웹사이트, 2014년 10월, http://koreaartistprize.org/project/%EA%B5%AC%EB%8F%99%ED%9D%AC/

4) Boris Groys, "Introduction: Global Conceptualism Revisited," *e-flux*, no. 29 (November 2011), http://www.e-flux.com/journal/29/68059/introduction-global-conceptualism-revisited/

김웅용의 디지털 리믹스와 초현실적 산책

김웅용의 <수정(Quartz Cantos)>(2015)에서 디지털 테크놀로지는
초현실적 산책의 주체성과 경관을 구성하는 데 활용된다.
여기서 초현실적 산책이란 현대적 세계의 풍경을 부유하는
주체의 환각적 정신 상태, 그리고 그러한 부유 과정에서 주체가
조우하고 통과하는 세계의 이중성—무의식과 현실이 뒤엉키고
교차하는 세계—모두를 말한다. 환각을 합리화된 자본주의적
현실의 소외를 벗어난 자기 인식의 단계로 설정하고 산책자의
경험을 도취적인 상태 속의 갑작스러운 깨달음으로 여긴 전통은
19세기 파리의 해시시 클럽(Club des Hashischins)에서의 경험을
시집 『인공 낙원(Paradis artificiels)』(1858)으로 승화시킨
샤를 보들레르(Charles Baudelaire를 거쳐 자본주의 도시
속에서 무의식적 깨달음의 일환으로 해시시에 관심을 가졌던
발터 벤야민에게로 이어졌다. 벤야민은 자신의 해시시 경험 중
일부를 두고 다음과 같이 적었다. "이미지들과 연속된 이미지들,
오랫동안 가라앉았던 기억들이 떠오르고 전체 장면과 상황들이
경험된다. 이 모든 것은 연속적인 발전 속에서 일어나지
않으며, 오히려 전형적인 것은 꿈과 같은 상태와 깨어 있는 상태의
지속적인 교차, 의식의 전혀 다른 세계들 사이의 지속적이고도
마침내는 소진시키는 진동이다."⁵⁾ 이와 같은 경험은 벤야민이
초현실주의에 대한 에세이에서 제시한 중독의 변증법(dialectic

of intoxication)이 안내하는 경험, 즉 한편으로는 꿈에 빠져들 듯 도취되면서도 그 안에서 물리적 현실의 억압되거나 모순적인 이면을 발견하는 깨달음의 상태가 생겨나는 경험이기도 하다. 초현실주의자들의 자동기술법과 같은 논리로 부상하고 연결되는 이미지들은 바로 '전혀 다른 세계들 사이의 진동'을 가시화한다.

<수정>은 서로 무관해 보이는 이미지들의 연쇄를 통해 유사 의학적, 종교적 내러티브를 구축하고 이미지의 흐름을 초현실적 산책의 미로로 변환한다. 불특정의 그날 이후 "환각을 근거로 한 피해망상"과 '빛과 소리에 예민해지는 감각 과민증'을 겪는 주체들을 소개하는 자막으로 시작하는 <수정>의 카메라는 "최면은 여러분들이 푹 잠들게 하는 것이에요"라고 말하는 여성 화자의 목소리와 함께 어두운 영화관의 텅 빈 객석과 입구를 몽환적으로 안내한다. 이러한 오프닝이 제도적 영화관의 관람성을 지각과 이미지의 혼동, 현실 원칙을 유예시키는 퇴행 상태의 구축으로 설정했던 장-루이 보드리(Jean-Louis Baudry)의 장치이론(apparatus theory)을 환기시킨다는 점은 분명하다.[6)]

5) Walter Benjamin, "Hashish in Marseille," in *Walter Benjamin On Hashish*, ed. Howard Eiland (Cambridge, MA: The Belknap University of Harvard University Press, 2006), p. 117.

6) Jean-Louis Baudry, "The Apparatus: Metapsychological Approaches to the Impression of Reality in Cinema," in *Narrative, Apparatus, Ideology: A Film Theory Reader*, ed. Philip Rosen (New York: Columbia University Press, 1986), pp. 299-316.

중요한 것은 최면 상태를 자아내는 이 가상의 영화관에서 보게 될
것이다. '수동적으로 상상해보는 것'을 권유하는 남성 목소리와
더불어 라이터를 켜고 최면 상태를 안내하는 최면술사의 모습을
담은 영화 푸티지가 지나고, 원자폭탄 폭발 장면을 담은 또 다른
흑백 화면이 병치된다. 이어 비디오는 북한산 선녀와 만나 수억
년 전의 세계에 대해 대화했던 S라는 주체의 경험을 소개하는데,
이 경험은 북한산을 촬영한 비디오 푸티지뿐 아니라 칠레의
빌라리카 화산 폭발 장면, 애니메이션 <토끼의 간>의 발췌 장면,
초기 오락실 게임인 <버블버블> 장면, 90년대 초 천하장사
씨름대회 중계 화면을 동반한다. 불면증을 겪으면서 자신이
한국전쟁에서 살아남았다고 의사에게 주장하는 N이라는 주체의
사례 또한 한국전쟁 다큐멘터리 기록영화 발췌 장면뿐 아니라
조선기록영화촬영소에서 제작한 북한 영화 <나의 행복>(1988)의
발췌 장면을 비선형적으로 수반하고 종국에는 적외선 카메라로
촬영된 동물 사냥 장면으로 마무리된다. 이 두 사례에 부가되는
사운드트랙 또한 통도사에서 불경을 외우는 소리, 불길하고 신비한
느낌을 자아내는 알파파(alpha wave), 노래방 사운드 등으로
구성된다. 이처럼 맥락과 타임라인에서 이탈한 이미지와 사운드의
연상적인 병치를 통해 <수정>은 허구화된 환각적 주체를 소개하는
것을 넘어, 비디오 전체의 관람 경험을 초현실적 산책으로서의
환각과 유사하게 꾸민다.

초현실적 환각의 경험에 대한 김웅용의 관심, 그리고 기존의
시청각적 자료를 수집하고 조사하고 다시 연결하여 이러한 경험을
꾸며내는 아카이브 영화제작(archival filmmaking)의 방법론은
종교와 심리학을 넘나드는 최면적 상태라는 모티프와 더불어
<정크(Junk)>(2017)에서도 반복된다. "10월 28일 오전 11시
55분, 단지 작은 것 또는 신속한 것이 번창하고 또는 존재하기를
희망할 수도 있습니다"라는 여성의 독백으로 시작되는 이 작품은
교회 예배 장면에 참석한 여성 연기자들의 제의적인 행위들과
더불어 옴진리교 홍보를 위해 제작된 애니메이션 푸티지, 스탠리
큐브릭(Stanley Kubrick)의 <2001: 스페이스 오디세이(2001:
A Space Odyssey)>(1968)의 장면, 90년대 휴거 종말론 소동을
담은 보도 영상, 김일성 장례식 장면을 연결시키고 3D 그래픽으로
합성된 운석의 유동하는 이미지를 병치시킨다. 초현실주의자들이
신뢰했던 환각의 경험에 대한 벤야민의 견해를 연장시킨다면,
김웅용의 이 두 작품에서 겉으로는 비인과적으로 부유하듯
제시되는 이미지의 몽환적 경험은 어떤 깨달음의 단계를 예비한다.
<수정>과 <정크>에서 깨달음의 대상은 전생과 불멸의 영혼에 대한
무속 신앙, 종교적 맹신, 분단 이데올로기 등 여전히 21세기의
한국 사회 내면에 깃들어 있는 믿음과 이데올로기의 무의식적
잔존이다. 김웅용은 환각적 깨달음의 경험을 구축하기 위한
아카이브 영화제작의 방법론이 네트워크 하에서 이미지와 사운드
단편이 전례 없는 양으로 저장되고 전용되고 순환된다는 사실,

그리고 디지털 편집 소프트웨어가 이러한 이미지와 사운드 단편의 다양한 조합을 가능하게 한다는 기술적 가능성에 근거한다는 점을 인식한다. 즉 그가 활용하는 디지털 리믹스의 방법론은 "새로운 테크놀로지가 아카이브의 위상을 닫힌 제도에서 오픈 액세스(open access)로 변형시킨" 상황에 반응하면서, 그러한 상황이 "아카이브적 실천의 미학과 정치에 미치는 함의들"[7]을 고심한 결과 채택되었다.

권하윤의 3D 애니메이션,
현실과 허구를 넘나드는 뉴다큐멘터리의 재매개

권하윤은 다큐멘터리 증언이 파생시키는 유동적 기억과 정체성을 3D 애니메이션과 가상현실 공간에 전개하는 작업을 추구해왔다. 이러한 작업의 단초는 그가 프랑스 국립현대미술 스튜디오 르 프레스누아(Le Fresnoy)의 졸업 작품으로 제작한 <Lack of Evidence>(2011)에서 이미 마련되었다. 아프리카의 오스카라는 가상의 공동체에서 오빠가 살해를 당한 한 여성의 고백을 들을 수 있는 이 작품에서 여성의 사건 당시 체험은 사실주의적 3D 애니메이션으로 축조된 마을 전경에서 출발하여 여성의 집 구석구석을 연속적으로 훑는 가상 카메라(virtual camera)의 움직임과 더불어 회상된다. 정체불명의 살인마에게 쫓기는 여성의 상황을 묘사하는 부분에서는 카메라가 부엌에서 창문으로 이어지면서 여성의 긴박한 시점에 관람자가 동일화하기를

주문한다. 그런데 여성이 창문을 넘어 집 뒤편의 숲으로 달아났던 순간으로 증언의 내용이 이행할 때, 이 숲을 시각화하는 화면은 사실주의적인 그래픽 대신 이러한 그래픽을 뒷받침하는 흑백의 격자 모델과 스케치로 변화한다. 이처럼 증언에 대한 관객의 몰입과 공감을 자극하는 사실주의적 **3D** 이미지가 그 뼈대를 드러낼 때, 증언과 결부된 시각 이미지는 현재에는 접근 불가능한 과거의 기억을 재연(reenactment)한 결과임이 드러나고, 기억의 진실은 증언에 대한 객관주의적 신뢰를 넘어서는 방식으로 질문되고 재구성되어야 함이 입증된다. 이처럼 <Lack of Evidence>는 **3D** 애니메이션과 가상 카메라를 활용하여 증언하는 자의 기억을 디지털 가상공간에서의 탐험적(navigational)인 경험 양식 안에 포진시키고, 그러한 경험은 어떤 특정한 다큐멘터리 양식을 재매개하는 데 기여한다. 이때 재매개되는 다큐멘터리 양식은 카메라로 기록된 현실의 흔적에 대한 객관주의적 신뢰에 근거한 관습적 다큐멘터리의 인식론적 전제를 넘어서거나 심문한다. 이러한 전제에 반하는 다큐멘터리는 **1980**년대 이후 뉴다큐멘터리(new documentary)라는 이름으로 지칭되었는데, 이 용어를 확산시키는 데 기여한 린다 윌리엄스(Linda Williams)가 요약하듯 뉴다큐멘터리의 공리는 "사건들의 진실을 드러내는 것이 아니라 경합하는 진실들을 구축하는 이데올로기와 의식, 즉

7) Catherine Russell, *Archivelogy: Walter Benjamin and Archival Film Practices* (Durham, NC: Duke University Press, 2018), p. 11.

우리가 사건들을 이해하는 데 의존하는 허구적인 거대 서사를 드러낼 뿐이다."8)

증언이 목소리로 전달되는 기억과 이에 대한 시각적 재연을 포함하기 때문에 진실의 재구성이라는 차원에서 허구를 수반한다는 점, 따라서 진실과 허구(또는 증언과 재연) 간의 경계 와해와 상호 접속이 다큐멘터리 프로젝트에서 문제가 된다는 점은 권하윤의 작업이 취하는 소재인 지정학적 이슈, 이주 문제, 분단 문제 등과도 유기적으로 연결된다. 특히 분단을 3차원적 공간에서 다룬 일련의 작품들이 뉴다큐멘터리의 전통을 현대적으로 복원하면서 동시대 무빙 이미지 미술의 다큐멘터리 전환(documentary turn)에 합류한다. 비무장지대의 북한 선전마을을 건축적인 **3D** 그래픽 모델링으로 재구성한 <Model Village>(2014)는 현실을 향한 카메라의 직접적 접근이 불가능하거나 과거에 대한 직접적인 시각적 증거가 부재할 때 활용되는 시각적 재연이 자칫 빠질 수 있는 환영주의를 거부한다. 건축 소프트웨어로 구축된 가상 3차원 공간 내의 유리 모델로 구축된 북한 선전 마을에서는 체제를 찬양하는 방송이 송출되고, 과거 북한 극영화로부터 추출한 남녀의 대화는 자족적 농업 공동체의 성취되지 않은 유토피아를 환기시키면서 회색으로 구획된 논과 투명 플라스틱 트랙터 등의 인공적 시뮬레이션으로 관객을 인도한다. 이 모든 과정을 촬영하는 **DSLR** 카메라가

트랙에 실려 움직이는 장면이 드러나고, 투명 플라스틱 집이 종이 모델로 변하는 과정이나 스케치가 그림자가 되고 뻗어나가는 장면, 유리(플라스틱) 건물에 그림자가 솟아나고 자라는 장면 등이 더해지면서 재연의 인공성은 자기 반영적으로 노출된다. 마을 전체에 인공적 조명이 드리우고 역시 그래픽으로 축조된 산 위에 마을의 그림자를 투영(project)할 때, **DMZ**라는 지정학적 장소에 대한 집단적 기억이 시각적 증거만으로 환원되지 않는 심리적 투사(projection)에 근거한다는 점이 암시된다. 이런 점에서 <**Model Village**>는 **3D** 애니메이션을 다큐멘터리의 성찰성(reflexivity)을 노출하는 데 활용하는데, 여기서의 성찰성은 다큐멘터리가 "감독이 창조하고 구축한 접합(articulation)이지 진정하고 진실되고 객관적인 기록이 아니라는 점을 드러내는 것"[9]을 뜻한다.

권하윤의 작업 중 가장 잘 알려진 <**489년(489 Years)**>(2016)은 가상현실 체험 인터페이스로 관객 경험의 영역을 확장하면서 <**Model Village**>와 거울 관계에 있는 방법론을 채택한다. 즉 최대한

8) Linda Williams, "Mirrors without Memories: Truth, History, and the New Documentary," *Film Quarterly*, vol. 46, no. 3 (1993), p. 13; Jay Ruby, "The Image Mirrored: Reflexivity and the Documentary Film," in *New Challenges for Documentary*, 2nd edition, eds. Alan Rosenthal and John Corner (Manchester, UK: Manchester University Press, 2005), p. 44; Jay Ruby, "The Image Mirrored: Reflexivity and the Documentary Film," in *New Challenges for Documentary*, 2nd edition, eds. Alan Rosenthal and John Corner (Manchester, UK: Manchester University Press, 2005), p. 44.

9) Jay Ruby, ibid., p. 44.

사실주의적인 **3D** 애니메이션을 활용하여 **DMZ**에서 복무했던 남자의 수십 년 전 기억, 그 기억이 환기시키는 **DMZ**에서의 공포와 매혹을 생생하게 전달한다. **DMZ** 내부에 빼곡하게 매설된 대인지뢰의 공포, 적막함과 고요함이 자아내는 두려움 속에서 발견되는 자연과 생명의 경이로운 풍경이 남자의 증언에 더해지고, 가상 카메라는 **DMZ**를 수색하던 남자의 **1**인칭 시점을 매개함으로써 관람자에게 **DMZ** 공간 내에의 강력한 현전과 공감의 경험을 제공하는 **VR** 다큐멘터리의 일반적인 미학적 의도에 충실하다.[10] 이러한 방법론은 크레이그 하이트(Craig Hight)가 그래픽 베리테 모드(graphic verite mode)라고 말한 **CGI**의 활용 방식, 즉 "디지털 애니메이션 기법이 극적 재구성을 위해 활용됨으로써 다큐멘터리 촬영 기법의 익숙한 형태들을 복제함으로써 다큐멘터리 렌즈의 범위를 역사 자체로 연장시키는"[11] 방식이기도 하다. 그러나 이러한 사실주의적 방법론에도 불구하고 재연의 인공성을 드러내면서 기억의 객관성을 질의하는 권하윤의 문제의식은 **VR** 다큐멘터리 내부로도 연장된다. 대인지뢰를 아슬아슬하게 피한 후 찾아오는 기이한 적막감을 남자가 말할 때, 카메라는 **1**인칭 시점에서 탈피하여 하늘 높이 솟아오르고, **DMZ**가 미래에 사라지기를 바라는 남자의 희망이 선언될 때 전선은 불바다로 변한다. 사실주의적 그래픽으로 몰입적인 경험을 증강시키던 **DMZ**의 가상 공간은 다른 한편으로 환상의 구축물임이 드러나는 것이다. 이처럼 현실과

환상, 사실과 허구를 동일한 지평에 위치시키고 상호 교환의 회로를 구축함으로써 권하윤의 3차원적 가상공간은 경계에서의 기억을 말하는 증언자의 목소리를 다양한 각도에서 질문할 수 있는 시각적인 산책의 경험을 제공한다.

10) VR 다큐멘터리의 일반적인 미학적 목표인 현전과 공감에 대해서는 다음을 참조. Si Mitchell, "The Empathy Engine: VR Documentary and Deep Connnection," *Senses of Cinema*, no. 83 (June 2017), http://sensesofcinema.com/2017/feature-articles/vr-documentary-and-deep-connection/

11) Craig Hight, "Primetime Digital Documentary Animation: The Photographic and Graphic with Play," *Studies in Documentary Film*, vol. 2, no. 1 (2008), p. 17.

(시간에 대해) 표지하기, 스코어링 하기, 저장하기, 추측하기

데이비드 조슬릿

시간 표지(標識)[1]

모든 예술작품은 환원될 수 없는 특이성을 지닌다. 그것은 고갈될 줄 모르는 정동(affect)과 시각적 자극의 보고다. 여기에는 이상한 사실 하나가 있다. 미술사적인 분석에서 너무나 자명하고 또 위협적이라 으레 간과되는 사실, 바로 모든 예술작품이 말로 형언될 수 없다는 점이다. 회화를 언어로 포착하거나 경험적으로 속속들이 알 수 없다면 어떻게 회화에 의미를 부여할 수 있을까? 사실 모던 회화의 가치는 그 의미와 행위에 있지 않고 의미와 행위를 상연할 수 있는 무한한 잠재성에 있다. 이런 구조적인 미래성은 회화의 시간 범위가 단기 목표나 분석이 특징인 정치의 시간 범위와 확연히 구별된다는 것을 나타낸다. 회화는 시간을 채우는 사건에 개입하기보다는 시간을 표지한다.

모든 회화는 시간 배터리다. 즉 회화를 통각(統覺, apperception) 하는 데는 평생이 걸릴 수 있다. 그러나 누가 일생을 들여 한

점의 회화를 감상하겠는가? 너무 많은 곳에서 너무 많은 예술을 마주하다 보니 반대의 상황이 생겨났다. 다시 말해 예술 소비는 가속화되고 새로운 보기 방식을 유발하고 있다. 이를테면, 뉴욕 현대미술관에서 관람객은 휴대전화로 사진을 찍으며 회화 사이를 오간다. 결코 도래하지 않을 미래의 순간을 위해 예술 작품을 저장하는 것이다. 휴대용 카메라가 이 작품들을 저장하고, 이 작품들은 그 자체로 시간을 표지하는 데 기여한다.

저장하려는(혹은 축적하려는) 의지는 미래 대비책으로서 끝없이 작품 소장을 추구하는 미술관 이데올로기뿐 아니라 예술작품을 공유하고 판매하는 최신 디지털 플랫폼과도 일치한다. 예로 최근에 상당한 규모의 출자를 받은 웹 기반 미술 아카이브 아트시(ARTSY), 미술계 정보의 주된 공급처인 컨템포러리 아트 데일리(Contemporary Aer Daily), 혹은 텀블러 같은 p2p 사이트가 있다. 미술계는 어떤 형식이든지 간에 잠재적 에너지를 비축한 방대한 축적물이 되었고, 이는 개인의 소비 용량을 넘어섰다. 이곳은 유예된 경험의 거대한 저장소다.

* 이 글은 『회화 그 자체를 넘어서—포스트-매체 조건에서의 매체(Painting Beyond Itself—The Medium in the Post-medium Condition)』(Sternberg Press, 2016)에 수록된 데이비드 조슬릿의 『(시간에 대해) 표지하기, 스코어링 하기, 저장하기, 추측하기(Marking, Scoring, Storing and Speculating (on Time)』를 저작권자의 허락을 받아 재수록한 글이다.

1) 본문의 시작 부분과 또 다른 단락은 Jacqueline Humphries 도록에 실린 글에서 가져왔다. "Painting Time: Jacqueling Humphries" (Colonge: Verlag Der Buchbandlung Walther Konig, 2014)

특유의 산만함(**DISTRACTION**) 속에서 거대한 축적물
(**ACCUMULATION**)이 지닌 이러한 역동성은 오늘날 회화가
어떠한 이유로 새로운 형식과 유의미성을 얻게 되었는지 보여준다.
조너선 크레리(**Jonathan Crary**)가 설득력 있게 논증했듯이 모던
회화의 위대한 개척자인 폴 세잔(**Paul Cézanne**)은 이미 회화가
시간을 표지한다는 사실과 산만한 관객성을 연결시킨 바 있다.[2]
세잔의 작업에서 표지를 축적하는 일은 변증법적으로 산만함과
연결되어 있다. 그렇지만 시간을 명시적으로 저장하는 시각 매체인
필름, 비디오, 퍼포먼스(처음부터 끝까지 참여하든 아니든 상관없이
정해진 상영 시간이 있음) 또는 사진(디지털로 조작된 사진이라
할지라도 노출 시간에 따라 결정됨)과는 판이하게, 회화에서의
시간의 표지와 저장, 축적은 동시적이며 현재 진행 중이다.
역설적이게도 회화는 살아있다. 즉 회화는 살아있는 매체다.
회화는 플레네르(**plein air**; 옥외주의 회화──옮긴이주)와는
반대로 '실황 중(**On the Air**)'이다.

회화를 제작하는 물질적인 과정 역시 표지하기(**MARKING**)와
저장하기(**STORING**)로 특징지어진다. 이러한 행위는 잘 알려져
있듯이 모리스 메를로 퐁티가 "세잔의 의심"이라고 부른 것이다.
'세잔의 의심'은 감각이 형식으로 전이되는 각고의 과정에서
발생하며 캔버스 표면 위의 이미 존재하는 것에 표지를 추가하는
개별적인 선택 과정에서 일어나는 고통스러운 의심을 뜻한다.[3]

회화는 근본적으로 존재론적인 질문을 객관화한다. 예술가는
어떻게 경험의 흐름을 처음에는 생산자(화가)로서, 연이어
소비자(관람자)로서 표지하는가? 모던 회화에서 이러한 '의심'은
편재적이다. 즉 어떤 캔버스도 하나의 일관된 이미지 혹은 성취된
사건으로서 온전히 이해할 수는 없다. 모든 회화는 엄청난
비축량의 정동을 저장한다(STORES). 그렇다면 각각의 개별적인
의미화의 표식이 어떻게 광학적으로, 정서적으로, 심리적으로
해명될 수 있을까? 이런 상황에서 뉴욕 현대미술관의 관객들이
그림을 한꺼번에 소비하는 불가능한 임무를 시도하기보다는
잠재적인 에너지의 기록에 의존하는 것은 전혀 이상할 게 없다.
모던 회화의 놀라운 점 중 하나는 표지하고 저장하는 일 사이의
이러한 긴장감이 회화의 표면 위에 현존하는 상태로 남아있다는
점이다. 왜냐하면 모던 회화의 구성 요소인 표지는 시간이
지나도 화면에 놓여있는 까닭에 시각이 항상 동시적으로 이용할
수 있다. 대규모 이미지 생산과 순환의 시대에, 회화는 정신
집중(attention)을 성사시키는 데 있어서, 정동의 시간을 규제하고

2) Jonathan Crary, "1900: Reinventing Synthesis," in *Suspensions of Perception*: *Attention, Spectacle and Modern Culture* (Cambridge, MA: MIT Press, 1999), pp. 281-359.

3) 모리스 메를로 퐁티의「세잔의 의심」을 보라. "Cezanne's doubt", in The *Merleau-Ponty Aesthetics Reader*: *Philosophy and Painting*, ed.Galen A. Johnson (Evanston, IL: Northwestern University Press, 1993). pp. 59-75; (옮긴이주)「세잔의 의심」의 국내 번역본은「세잔느의 회의」라는 이름으로『의미와 무의미』(서광사, 권혁면 역, 1985)의 15~40쪽에 수록되어 있다.

규제 완화를 탐험하는 데 있어서 특권적인 포맷이었으며 앞으로도 그럴 것이다.[4] 다시 말해 모던 회화는 생산과 소비의 두 영역 모두에서 시간을 표지하고 축적하는 포맷을 취한다.

앞서 나는 뉴욕 현대미술관의 방문객이 보여준 사진적 실천을 언급한 바 있다. 이와 연관해 예술의 과도한 축적―이러한 현상은 미술관이나 온라인의 개인 회화 작품들 안에서(within)나 그 작품들이 집적되어 있는 데서 일어나는 일이다―에 대처하는 한 가지 방법은 그 작품들을 '픽처' 또는 디지털 이미지로 재포맷하는 것이다.[5] 페인털리한(painterly) 표지의 '픽처-되기 (becoming-picture)'는 거대한 붓놀림을 만화적으로 변주해낸 로이 리히텐슈타인(Roy Lichtenstein)의 작업에서처럼 팝아트가 세잔의 의심에 대해 보인 반응이기도 했다.

지금 나는 회화의 픽처-되기의 명시적 과정을 괄호에 넣고, 축적의 구조 즉 회화 안에서의 표지의 축적, 그리고 물리적 컬렉션 이나 디지털 컬렉션에서 행해지는 회화의 축적이라는 이 두 가지 모두에 대해 성찰하고자 한다. 시각과 연관된 축적 이론에서 가장 권위 있고 널리 알려진 이론은 단연코 기 드보르(Guy Debord)의 것이다. 드보르는 스펙터클을 자본이 특정 임계치를 넘어 축적되어 이미지가 되는 것으로 정의했다.[6] 모던 아트와 그 전시 공간이 기 드보르의 스펙터클 정의에 부합한다고 할 때, 뉴욕 현대미술관과

여타 미술관을 방문하는 관객들은 사진을 찍어대는 방식으로 어디에서나 축적을 축적하고 있으며, 이는 단언컨대 치명적인 형태의 스펙터클로 전이될 것이다. 그러나 나는 여기서 기 드보르가 예시한 축적에 관한 대안적인 모델을 제안하고 싶다. 내가 생각하는 축적은 행위와 행위자를 배제하는 것이 아니라 스코어(SCORE)로서 기능한다. 여기서 스코어는 무한한 수의 미래의 퍼포먼스를 가능하게 하는 악보라는 의미에서, 또는 시각예술의 맥락, 즉 20세기 중반 이후 확산되어온 퍼포먼스 스코어와 같은 종류의 개념을 뜻한다. 나는 회화에서 시간을 표지하고 정동을 저장하는 일이 스펙터클(SPECTALE)에 귀속되는 것이 아니라 경험을 스코어링 한다고 주장한다. 이때 발생하는 근본적인 질문은 시간 표지의 규제되지 않은 수단인 회화의 절차와, 외형상 구체화된 재현인 디지털 픽처 사이에 어떤

4) 내가 앞서 언급한 대로 회화가 어떻게 주의를 규제할 수 있는지에 대한 가장 좋은 설명은 조나단 크레리의 *Suspensions of Perception*에 담겨 있다.

5) 여기서 나는 더글러스 크림프가 글 「픽처(Pictures)」에서 정의한 의미로 '픽처' 개념을 사용하고 있다. Douglas Crimp, "Pictures", *October* 8 (Spring 1979): pp. 75-88;(옮긴이주) '픽처스' 또는 '픽처'에 대한 국내 연구 논문으로 정연심, 「픽처의 확장—크림프의 《Pictures》전부터 '타블로 형식'과 타블로 비방(tableau vivant)까지」, 《서양미술사학회 논문집》 제39집, 2013년, 207~232쪽; 이임수, 「1970년대 미술의 확장과 대안공간—112 Greene Street, The Kitchen, Artists Space를 중심으로」, 《현대미술사연구》, 2014년, 제35집, 149~180쪽을 참고하라.

6) "The Spectacle is capital accumulated to the point where it becomes image(스펙터클은 자본이 특정 임계값을 넘어 축적된 이미지다)", Guy Debord, *The Society of Spectacle*, trans, Donald Nicholson-Smith (New York: Zone Books, 1995), p. 25 (see para. 34); (옮긴이주) 국내 번역본으로는 이경숙 역, 『스펙터클의 사회』, 현실문화연구, 1996 참고.

종류의 관계가 만들어질 것인가 하는 점이다. 다시 말해, (1%와 연관된) 폐쇄적이고 억압적인 축적 형태가 개인적으로 이미지를 선별하거나 스코어링 하는 것을 특징으로 하는, 보다 개방된 형태의 축적과 어떻게 대립할 수 있을까 하는 것이다.

나의 대답은 잭슨 폴록(Jackson Pollock)의 작품에서 시작한다. 폴록의 드리핑 기법은 특별한 유형의 축적으로 이루어져 있는데, 이 축적으로 무언의 감각이 분절되며, 심지어 다양한 해석자들이나 작가 자신이 말했던 것과 같이 무의식조차 포착해낼 수 있다. 그의 대표적인 드리핑 회화에서 폴록은 무질서한 감각과 잘 조직된 형식 사이의 미적인 문지방을 열어젖혔다. 이 불안정한 경계 지대는 '삶 지지체(life support)'로서 올오버 필드(allover field)를 필요로 했다. 하지만 결과적으로 이를 유지하는 것은 매우 어려웠다. 한편 폴록의 자동화 과정은 쉽게 틀에 박힌 기계화 혹은 클레멘트 그린버그(Clement Greenberg)가 우려하기도 한 질 낮은 장식이 될 수도 있었다. 반면 폴록의 복잡한 표지들에서 위계와 참조 내용을 철저하게 폐기했던 작업은 1951년경의 올오버 필드에서 보이는 불시의 구성적 관계들에서 명확해진 토템적(혹은 캐리커처와 흡사한) 형상화가 재출현하면서 결국 빛을 잃었다.[7] 요약하자면, 50년대 중반 회화가 픽처가 되기 위한 개방적인 지각 작용에 관한 지속적인 압력이 있었다. 이것이 바로 1951년 《보그(Vogue)》에 수록된 폴록의 작품들에 대해 T. J 클라크(T. J.

Clark)가 "모더니즘의 악몽"이라고 칭했던 것이다.[8]

게다가 '픽처가 되고자 하는' 이러한 압력이 폴록 이후 팝아트와 신표현주의 회화 스타일의 주요한 특성이 되었다는 주장은 매우 중요하다. 표지의 축적은 이제 더는 규제되지 않는 감각과 이것이 형식으로 등재된 것 사이의 문지방에 위치하지 않는다. 오히려 표지는 페인털리한 표지와 팝아트에서 상업화된 이미지로 정의된 픽처 사이의 문지방을 차지하게 되었다. 아마도 폴록은 시각의 광학적 기제라는 측면에서든 무의식의 정신분석학적 개념이라는 측면에서든, 제스처에 의한 모던한 표지에 의탁해 내면성의 지렛대를 유지했던 마지막 예술가였을 것이다. 그 이후로 제스처에 의한 표지는 외부를 향한다. 1950년대 중반 로버트 라우센버그(Robert Rauschenberg)의 작품에서 페인터얼리한 변화가 차용된 이미지들을 규정하고 또 그것들에 의해 규정된 것처럼 제스처에 의한 표지는 픽처 되기의 역학에 사로잡혀 있기 때문이다.

회화에 관한 존재론적 아포리아를 시간을 표지하는 과정으로 명명했던 세잔의 의심은 20세기 초에 시간의 생산과 지각의 아포리아보다는 순환(circulation)의 아포리아와 연관된 '뒤샹의

7) 폴록의 작업 안에서 형상화의 복잡한 방식에 대한 논의는 다음의 책을 보라. T. J. Clark, "The unhappy Consciousness," in *Farewell to an idea: episodes from a history of modernism* (New Haven, CT: Yale University Press, 1999), chap. 7.

8) ibid., p. 306.

의심'이라 불릴 만한 다른 어떤 것이 되었다고 말하면 정확할
것이다. 문제는 안료 입자를 지지체의 어디에 두어야 하는가가
아니라, 회화 혹은 이미지가 어디를 향해 가느냐 하는 것이 되었다.
회화는 어떻게 처신할 것인가? 뒤샹의 의심은 작품이 세계에
진입할 때 시작한다.

스코어링

회화의 외재화(externalization)는 회화의 정의를 캔버스 위에서의
표시 만들기(mark making)에서 물리적 공간에서의 일종의
스코어링으로 확장시킨다. 실제로 지난 몇 년 동안 세계로의 그러한
진입을 성취하기 위한 다양한 전략들이 등장했다. 최소한 다섯
가지의 포맷을 회화의 순환을 스코어링 하는 것으로 식별해볼 수
있으며, 각각은 모두 모더니즘의 역사에 뿌리를 두고 있다.
1) R. H. 쿠에이트만(R. H. Quaytman)이 대개 지역의 아카이브에서
끌어온 특정한 장소특정적 복합체의 주제들에 뿌리를 둔 상호
연관된 작업들의 '장(chapters)'을 창작하는 경우에서처럼, 작품
시리즈나 앙상블이 개별적인 (고유의) 회화를 무색하게 할 수 있다.
그 장들은 관객을 이 패널에서 저 패널로 움직이게 이끄는 전형적인
방식으로 설치되어있어 단일한 작품에 붙들려있는 어떤 것과도
대립된다. 2) 표지 만들기를 다양한 기술적 장치에 위임한다.[9)]
예로 웨이드 가이튼(Wade Guyton)이 자신의 회화를 잉크젯

프린터로 '인쇄'하는 것처럼 말이다. 3) 회화는 수행적 과정을 통해 제작된다. 유타 쾨터(Jutta Koether)는 캔버스를 대담자로 활성화하여 자신의 행동뿐 아니라 니콜라스 푸생(Nicolas Poussin)과 같은 역사상의 인물들과도 대화를 한다. 작가의 모티브는 종종 어딘가에서 유래된 것이다. 4) 이미지가 픽처 안팎에서 밀물과 썰물처럼 드나들도록 만들어진다. 예를 들면 에이미 실먼(Amy Sillman)은 말 그대로 이미지의 연속적 변형을 재현하는 디지털 애니메이션을 통해 그리기의 과정을 더욱 생동감 있게 만든다. 5) 회화는 삶의 기념품으로, 또는 구체적으로 말해서 미술계에서 살아낸 삶의 부분집합으로서 무대화된다. 마이클 크레버(Michael Krebber)가 최근에 블로그 게시물들을 표지의 레토릭으로 바꾸면서 계속 진행 중인 미술비평적 대화에서 이미지를 생산하는 경우처럼 말이다.

알렉산더 R. 갤러웨이(Alexander R. Galloway)는 '인트라페이스' (intraface, 일종의 내부 또는 분산된 인터페이스인)를 이론화하면서, 외적 요건이 전통적으로 경계가 설정되어있는 회화의 대상을 향해 분출하는 이러한 현상에 대해 유용한

9) '위임'이라는 단어를 사용하며 나는 클레어 비숍이 위임된 공연(예술가가 타인에게 수행적 행위를 위임하는 경우)에 대해 언급한 작업을 참조하고 있다. 클레어 비숍의 다음 책을 보라. "Delegated Performance: Outsourcing Authenticity" in *Artificial Hells: Participatory Art and the Politics of Spectatorship* (London: Verso, 2012), pp. 219-39

패러다임을 제시했다.[10] 그는 이렇게 기술하고 있다. "인트라 페이스는 (...) 가장자리와 중심 사이의 내부 인터페이스로 정의될 수 있지만 이제는 이미지에 완전히 포섭되고 포함되어있다. 이것이 (...) 망설임의 구역(zone of indecision)을 구성한다." 폴록의 추상표현주의적 올오버 회화와 반대로 내가 언급한 작가들의 작품에서는 프레임의 조건들에서 이미지의 중심으로, 다시 이미지로부터 프레임의 조건들로 쌍방향의 이주가 일어난다. 인트라페이스는 세잔의 의심과는 다른 종류의 '망설임의 영역'을 나타난다. 이미지 순환의 세계에 진입하는 회화로서 말이다. 그러한 회화는 감각을 표지하기보다는, 세계화와 디지털화의 특징을 이루는 철저하게 공간적인 불안을 보여준다. 세계화와 디지털화는 모두 무엇이 가장자리이고 무엇이 중심인지에 대한 심문과 깊이 연관되어있다. 자신을 초월하는 회화는 심오한 질문을 던진다. 어떻게 어떤 것(thing)의 한계조차, 심지어 표면상 가장 자율적인 것인 회화의 한계조차 정할 수 있을까?

추측

일상적인 의미에서 추측(speculation)은 변동성이 심한 시장에서 이익을 추출하는 미래 지향적인 방법이다. 그것은 또한 라틴어의 뿌리에서 '정보를 캐다, 지켜보다, 조사하다, 관찰하다'와 같은 풍부한 철학적 함축을 지닌 용어이기도 하다. 즉 추측은 광학적

모델인 동시에 경제적이고 철학적 모델이다. 나의 목적을 위해, 추측이라는 개념을 두드러지게 하는 것은 그 미래성에 있다. 추측은 작품이 일단 세상에 진입할 때 어떻게 작동할 것인가를 예견하거나 심지어 규제하는 것을 목표로 한다는 점에서 순환의 고유한 시각의 한 유형이다. 앞서 내가 논의한 화가들은 자신들의 작품 안에 순환의 책략과 포맷을 포함시킨다는 의미에서 추측을 한다. 이러한 추측은 뒤샹의 의심이 지닌 구조와 유사하다. 미래주의 시기에 확실하게 다른 무엇인가를 창안해낸 사람이 뒤샹이었기 때문이다. 즉 미래성(FUTURITY), 혹은 금융업계 사람들이 미래라고 부른 어떤 것이다. 실제로 뒤샹은 레디메이드를 도래할 순간에 일어날 랑데부로 이해했다. 또한 뒤샹의 작품은 신부나 독신자와 같은 형태의 작은 어휘집을 예상하고 추측했다. 뒤샹의 의심은 추측의 한 형식이다.

이것으로 나는 이 글을 쓰게 된 컨퍼런스의 핵심 이슈에 직접적으로 응답하고자 한다. "회화의 특정성(specificity)에 대한 질문은 역사적으로 미디엄의 개념에 연관되어왔지만 이제는 다시 상상되고 재정의될 준비가 되어있다." 여기 모던 회화의 특정성에 대한 내 정의가 있다. 회화는 시간에 대해 표지하고 저장하고 스코어링 하고 추측한다.

10) Alexander R. Galloay, *The Interface Effect* (Cambridge: Polity Press, 2012), pp. 40-41.

예술의 종언과 디지털 아트

김남시

예술의 종언

1826년 행한 미학 강의에서 헤겔은 "예술이 최고의 것으로
규정되던 시대는 우리에게는 과거의 것이 되어버렸고", "예술이
본질적인 관심사였던 관점도 더 이상 우리의 것이 아니"라고
단언한다. 당대의 예술은 "더 이상 현실성과 직접성을 갖지 않고",
"다른 민족들에게 있었고 지금도 있을 수 있는 만족을 보장하지도
않는다"[1]는 것이다. 예술이 더 이상 당대의 주요한 관심사가
아니며 사람들을 만족시키지도 못하는 상황에 처하게 된 것은
당대 예술가들의 역량이 부족하거나 당대 문화가 이전 시대에
비해 퇴보했기 때문이 아니다. 오히려 그 반대다. 이는 예술을
포함한 인류 문화 발전의 필연적 귀결이다. 예술은 정신이 자신을
실현해가는 과정에서 드러나는 특정한 형태인데, 당대의 정신은
더 이상 예술 속에서 자신의 최고의 관심사를 찾기 힘든 단계에
도달하였기 때문이다. 이로부터 도출된 예술의 종언이라는
테제는 예술이 더 이상 제작되기를 멈추었다는 말은 아니다.

122

이는 예술의 근본을 이루던 무엇인가가 이전 시대와는 급진적으로 달라졌으며 그와 함께 예술이 역사 속에서 가지던 의의가 크게 변화되었음을 의미한다. 도대체 무엇이 어떻게 바뀌었다는 것일까.

헤겔에 의하면 이전 시대의 예술가는 자신이 다루는 "내용과 그 내용의 묘사에 있어서 참된 진지함"을 가지고 있었다.

> 예술가가 내용과 그 묘사에 있어 참된 진지함을 가진다는 것은, 내용을 자기 자신의 의식의 무한함과 참됨으로 받아들이고, 그의 가장 내적인 주관성과 그 내용 사이의 근원적 통일 속에서 살아간다는 것이다. 그 내용이 드러나는 형상은 예술가로서의 그에게 절대적인 것과 대상들의 영혼을 가시화시켜주는 데 최종적이면서 필연적인 최고의 방식이 된다. 자신에게 내재하는 제재의 실체를 통해 예술가는 그 [실체의] 전개(Exposition)에 묶이게 된다. 예술가는 제재와 그 제재에 속하는 형식을 직접 자기 자신 속에, 자신의 존재의 본래적 본질로서, 그가 상상해낸 것이 아닌 자기 자신으로서 지니기에, 예술가는 이 진정으로 본질적인 것을 객관화하고, 그를 생생하게 표상하고, 형성하는 것에 매진한다. 그러할 때에만 예술가는 온전하게 자신의 내용과 묘사에 열중하며, 그의 고안물은 자의의 산물이 아니라, 그 자신으로부터, 바로 이 실체적 토대로부터 연유하는 것이 된다.[2]

1) Georg Wilhelm Friedrich Hegel, *Philosophie der Kunst: Vorlesung von 1826* (Frankfurt am Main: Shurkamp, 2004), p. 54.

예술의 내용과 묘사에 있어 '참된 진지함'을 가지고 있던
예술가는 그저 마음 가는 대로 임의의 내용을 선택하지 않는다.
그 자신에게 절대적이고 참된 것으로 여겨지는 것, 그의 깊은
주관성과의 근원적 통일을 이루고 있는 것이 그의 예술의
내용이 된다. 그 내용을 형상화하고 묘사하는 예술의 형식 역시
자의적이지 않다. 형식은 그에게 절대적인 것으로 여겨지는
내용을 가시화하는 '최종적이면서도 필연적인 방식'이어야 한다.
이러한 시대의 예술은 "한쪽에는 그 자체로 우연적이지 않고
임시적이지 않은 내용이, 다른 쪽에는 그러한 내용에 전적으로
상응하는 형상화 방식"[3]이 서로 결합되어 있었고 바로 이를
통해 "이상으로서의 본래적인 예술작품이라는 개념"[4]을 이룰
수 있었다. 예술가에게 절대적이고 본질적인 것이 예술의 내용이
되고, 그 내용이 그를 드러내는 필연적인 형상화 방식과 결합해
있던 예술, 바로 이 관계맺음을 통해 예술은 "정신이 자신을
실현하는 형식, 정신이 자기 자신을 드러내는 특별한 방식"[5]이자
"인간 정신의 최고의 관심이 인간에게 의식되는 방식"[6]으로서의
본래적인 예술일 수 있었던 것이다.

그런데 헤겔이 예술의 낭만적 단계라 불리는 시기에 "이 모든
관계가 철저하게 변화되었다."[7] 예술가가 더 이상 자신의 예술의
내용과 묘사 방식에 대해 구속적이지 않게 된 것이다.

특별한 내용과 바로 그 제재에만 적합한 묘사 방식에 묶여있는 것은 오늘날 예술가에게는 과거의 일이 되었고 예술은 이를 통해 자유로운 도구가 되었다. 예술가는 주관적 능숙함의 척도에 따라 어떤 종류의 것이건 상관없이 임의의 모든 내용에 대해 그 도구를 사용한다.[8]

예술가가 임의의 모든 내용에 대해 예술이라는 도구를 사용하는 일, 곧 자신이 다루는 내용과 제재, 그를 묘사/형상화하는 방식을 자유롭게 선택한다는 건 오늘날 우리에게는 너무도 당연한 것으로 여겨진다. 그런데 헤겔에게 이것은 예술이라는 정신의 영역에서 일어난 전적으로 새로운 현상이었다. 이는 예술의 내용이 작가의 의식의 실체적인 것으로, 다시 말해 그의 의식의 가장 내적인 진리를 형성하지도 않으며, 어떤 특정한 묘사 방식이 필연적이라고도 여겨지지도 않는다는 것을 의미한다. 예술의

2) Georg Wilhelm Friedrich Hegel, *Vorlesungen über die Ästhetik II* (Frankfurt am Main: Shurkamp, 1984), pp. 232-233. 게오르그 빌헬름 프리드리히 헤겔, 두행숙 옮김, 『헤겔의 미학 강의 2』 (은행나무, 2010).

3) ibid., p. 223.

4) ibid., p. 223.

5) Georg Wilhelm Friedrich Heglel (2004), op. cit., p. 51.

6) ibid., p. 51.

7) Georg Wilhelm Friedrich Hegel(1984), op. cit., p. 234.

8) ibid., p. 225.

내용과 그 묘사 방식의 역사적 필연성이 해체되기 시작한 것이다.

"예술가가 특정한 예술 형식에 대한 이전의 제한으로부터 해방되고, 모든 형식과 제재가 그가 활용할 수 있는 것으로 된"[9] 사정은 정신의 역사적 발전 과정의 필연적 귀결이다. 예술가에게 절대적이고 참된 것으로 여겨지고, 그의 내적인 주관성과의 근원적 통일성을 이룰 만큼 그의 의식을 규정하는 어떤 이념이나 세계관이 더 이상 존재하지 않게 되었기 때문이다. 달리 말하면 근대의 예술가가 그만큼의 반성 능력을 획득했기 때문이다. 예술가는 이전 시대를 지배하던 신화적, 종교적 세계관에 지배받지 않는다. 근대인으로서 그가 종교를 가질 수는 있지만 그가 가진 믿음은 더 이상 '절대적이고 참된 것', 자신의 본래적 본질로 여겨지지 않는다. 자신의 종교적 믿음에 대해 이미 반성적 거리를 획득한 그는 자신의 신앙을 비신앙 또는 무신앙과의 관계 속에서 상대화시켜 바라볼 것이다. 그가 어떤 이유로든 종교적인 내용의 작품을 제작한다 하더라도 그 내용이 그의 의식의 가장 내적인 진리를, '그의 의식에 직접적으로 실체적인 것'이라 말하기 힘든 이유다. "오늘날의 프로테스탄트가 마리아를 조각이나 회화의 대상으로 만든다 하더라도 그 제재에 대한 참된 진지함은 우리에게는 없는"[10] 것이다.

시대를 규정하던 종교적, 이념적 세계관을 반성적으로 바라볼 수 있게 된 근대적 예술가는 이제 예술의 내용과 형식, 곧 그

내용의 묘사 방식을 '자유롭게' 선택한다. 그의 의식이 실체적인 것으로부터 해방되어 일어난 결과다. 이와 더불어 예술은 주관적인 것이 된다. 예술의 낭만적 시대는 자신의 내면성으로 회귀한 주관적 정신에서 연유한다. 고전적 이상의 해소와 더불어 자기 자신에게로 회귀한 낭만적 예술가는 이제 자신에게 외부적인 세계의 전체 내용으로부터 자유로워지면서 내면의 고유성과 특수성에 매진하게 된 것이다. 그 결과 이전 시대 예술에서 다루어졌던 '영원'하고 '고귀'한 내용들 대신, 그 자체로는 덧없고, 일시적이며, 우연적인 감정과 내면성이 예술의 주요한 내용으로 등장한다. 이제 예술가는 "인간의 정서 그 자체의 깊이와 높이, 일반적인 인간적인 기쁨과 고난, 그의 노력과 행위, 운명들", "무한한 자신의 감정과 상황들", 한마디로 "인간의 가슴"[11]에서 일어나는 일을 예술의 제재로 삼는다. 나아가 그를 묘사하는 방식 역시 "그 내용에 가장 적합해 보여야 한다는 요구 외에는 철저하게 '동등한' 이미지들, 형상화 방식들, 이전 시대 예술의 형식들의 창고"[12]에서 선택한다. 특정 내용을 예술의 제재로 삼아야 할 필연성도, 특정한 형상화와 묘사 방식을 고수해야 할 이유도 없이,

9) ibid., p. 236.

10) ibid., p. 233.

11) ibid., p. 235.

12) ibid., p. 235.

자유롭게 자신의 '가슴'에서 길어낸 주관적인 것을, 그에 적합해
보이기만 한다면 어떤 형상화나 묘사 방식이라도 활용해 작품을
만들어내는 것이다. 이렇게 주관화·내면화된 예술의 대상이 크게
다양해지는 건 당연한 귀결이다.

> 이 영역이 포괄할 수 있는 대상들의 범위는 무한대로 확장된다.
> 예술이 그 영역이 닫혀있는 그 자체로 필연적인 것이 아니라,
> 우연적 현실을 그 형태와 관계들의 한정 없는 변양들 속에서,
> 자연과 그 개별적 형상들의 다채로운 유희를, 자연적 욕구와 만족을
> 찾는 욕망을 가진 인간의 일상적인 행동과 활동을, 그 우연적인 관습,
> 상황, 가족생활, 시민적 용무의 활동들, 한마디로 외적인 대상성의
> 예측할 수 없이 다양한 것을 내용으로 삼기 때문이다.[13]

다른 것이 아닌 바로 그 내용을 다룰 수밖에 없는 내적 필연성도,
그 내용으로부터 도출된 묘사와 형상화 방식도 없이, 예술가의
감정과 착상을 드러내기에 적절해 보인다는 것 외에는 어떤
다른 이유도 없이 선택되는 내용과 형식, 이것이 예술의 종착점
낭만적 예술이 도달한 모습이다. 이제 우리는 왜 헤겔이 예술은
'더 이상 현실성과 직접성을 갖지 않으며', 더 이상 우리의 본질적인
관심사가 아니라고 말하는지를 이해할 수 있다. 예술은 더 이상
시대적 관심사나 역사적 이상을 내용으로 삼지도 않으며 '대상에
대한 순수한 마음에 듦'에서 출발하여 예술가의 내면이나 능숙함을

드러내는 '무해한 놀이', '무한한 판타지에 침잠', '운율과 각운의 희롱에서의 자유'에 다름없게 된 것이다. 예술은 "영혼을 현실에 대한 집요한 연루를 넘어서게"[14] 만드는 주관적 유희가 되어버린 것이다.

예술의 종언 이후의 예술

시대적 정신과 관계하는 대신 주관화·내면화된 예술, 한마디로, 예술의 내용과 그 묘사 방식에 있어 '참된 진지함'이 없는 예술은 더 이상 '역사적'이길 그친다. 예술가에게 이것은 무엇보다 예술이 역사로부터 철저히 자유로워짐을 의미한다. 『예술의 종언 이후의 예술』[15]에서 단토(Arthur Danto)는 그 점을 강조한다.

> 이것은 예술가들로 하여금 역사를 이어 써야 하는 과제에서
> 해방시켰다. 이것은 예술가들을 '엄밀한 역사적 노선'을 따라야

13) ibid., p. 223.

14) ibid., p. 242.

15) 헤겔 사유의 틀을 따르기는 했으나 단토가 말하는 예술의 종언은 19세기가 아니라 20세기, 보다 정확히는 1964년 앤디 워홀(Andy Warhol)의 <브릴로 상자(Brillo Box)>와 더불어 이루어진다. 이 작품과 더불어 예술이 자기 자신으로부터 나와서 자신의 본질에 대한 질문, 곧 예술이 무엇이고 그것은 어떻게 예술 아닌 것과 구분되는가를 제기했기 때문이다. 이 질문에 대한 대답은 예술로부터는 얻어질 수 없고 철학을 소환하는데, 이를 통해 예술은 더 이상 자신이 제기한 질문을 스스로 풀 수 없는 상황에 도달함으로써 종언을 고하게 된다는 것이다.

하는 강제에서 벗어나게 하였다. 이것이 의미하는 바는 이제부터는
생각해낼 수 있는 모든 것이 예술이 될 수 있다는 것이다. (…)
예술이 종말에 도달하고 나자, 추상화가, 리얼리스트, 알레고리 화가,
형이상학적 예술가, 초현실주의자이거나 아니면 풍경화, 정물화 혹은
누드 전문 화가일 수도 있다. 누군가는 자신이 원하는 대로 장식적 혹은
축어적 예술가가, 일화의 이야기꾼이, 종교화 화가나 포르노그래피
제작자가 될 수도 있다. 어떤 것도 역사적 명령에 종속되지 않기에
모든 것이 허용된다. 16)

생각해낼 수 있는 모든 것이 예술이 될 수 있다는 것은 다른 한편
우리가 더 이상 예술을 일반적인 역사적 범주에 입각해 서술할 수
없게 되었다는 것을 의미한다. 우리는 개별 예술가와 그들의 작품을
각각의 내용과 묘사 방식에 대해 이야기할 수 있을 뿐, 그 작품들을
포괄할 수 있는 내적 서술 논리를 가진 예술의 역사를 이야기할 수
없다.17) 헤겔에게 낭만적 단계의 예술은 예술을 역사적 성격을 갖는
정신과의 관계에서 설명—정신의 자기 자신으로의 회귀—할 수
있었던 마지막 대상이었던 것이다.

디지털 아트

디지털 아트 역시 예술의 종언 이후의 예술인가? 나는 그렇지 않다고
생각한다. 디지털 아트는 다음과 같은 점에서 종언에 이르지 않은

예술, 여전히 역사적 노선을 따르며 역사를 이어 쓰고 있는 예술이다.

헤겔에게 예술의 역사를 규정해왔던 것이 정신과 이념이었다면 디지털 아트에서는 기술이 예술의 발전을 규정짓고 그 내용을 창안하게 하는 역할을 담당한다. 디지털 아트의 내용은 그 출발점에서부터 기술 규정적이었다. 여기서는 기술이 "제재의 실체를 통해 예술가[로 하여금] 그 [실체의] 전개에 묶이게" 만든다. 사진 기술과 다르게 디지털 기술은 현실의 재현을 둘러싸고 기존 예술과 경쟁하지 않았다. 디지털 기술은 처음부터, 기존 미술은 하지 못했던 독자적 이미지 생성 능력을 통해 새로운 이미지를 만들어내거나 미술가들에게 기존의 이미지를 새롭게 변형시키는 도구를 제공하였다. 디지털 기술은 처음부터 기존의 예술과는 전혀 다른 차원의 시각 이미지의 창조 및 변형의 가능성을 제공하였고 이로써 이전까지 다룰 수 없었던 새로운 내용을 예술의 대상으로 삼을 수 있게 했던 것이다.

디지털 아트에서 내용과 묘사/형상화 방식의 관계는 임의적이지 않다. 여기에서는 디지털 기술이 먼저 작가들에게 새로운 '묘사

16) Arthur Danto, *Kunst nach dem Ende der Kunst* (München, Wilhelm Fink, 1996), p. 22. 아서 단토, 김광우·이성훈, 『예술의 종말 이후—컨템퍼러리 미술과 역사의 울타리』(미술문화, 2004).

17) Hans Belting, *Das Ende der Kunstgeschichte: eine Revision nach zehn Jahren* (München, C.H.Beck, 1995).

방식'의 가능성을 제공하면, 이로부터 이전까지 의식되지 못하던 새로운 '내용'이 환기된다. 디지털이라는 기술이 새로운 예술의 제재와 내용을 창안하고 개시한다는 것이다. 낸시 버슨(Nancy Burson)의 초창기 작업 <미인 합성체(Beauty Composites)> (1982)나 <인류(현재 인구 분포에 따라 배분된 동양인, 백인, 흑인) (Mankind(An Oriental, a Caucasian, and a Black weighted according to current population statistics)>(1983~1985)는 디지털 이미지 합성 기술을 통해 서구 중심적인 미의 기준이나 인종적인 차이의 지각과 인류에 대한 표상 사이의 간극이라는 주제를 예술의 내용으로 삼을 수 있었다. 신체에 대한 3차원 스캔과 3D 프린터 기술을 통해 실현된 카린 잔더(Karin Sander)의 미니어처 조각 작업은 바로 그 기술을 통해 조각가의 개입 없이 이루어지는 신체의 사실적 재현과 결부된 미학적 질문들을 제기한다. 제프리 쇼(Jeffrey Shaw)의 고전적인 디지털 작업 <읽을 수 있는 도시(The Legible City)>(1989) 역시 관람자 신체의 움직임에 반응하여 움직이는 가상 이미지 기술에 의해 비로소 가능해진 것으로, 그로 인해 기존 예술에서는 다루어질 수 없었던 신체적 방향감각과 장소성의 문제를 내용으로 삼을 수 있었다. 백남준의 말을 빌자면 디지털 아트는 "새로운 접촉이 새로운 내용을 낳고 새로운 내용이 새로운 접촉을 낳는 피드백"[18)에 따라 이루어지는 것이다.[19)

디지털 매체와 기술은 기존까지의 예술의 내용과 형태뿐 아니라

그것의 관람 방식도 급진적으로 변화시켰다. 디지털 기술이
제공하는 상호작용성은 작품의 전개에 관람자의 참여를 필수적
요소로 포함시켰고[20] 인터넷과 텔레마틱 기술은 작품에 대한
관람자의 관계를 직접적인 공간적 현존 너머로까지 확장시켰다.
이러한 상호작용성은 디지털 혹은 미디어 아트[21]를 온전히

18) 백남준, 「예술과 인공위성」, 1984, 랜덜 패커·켄 조던(편), 『멀티미디어—바그너에서
가상현실까지』, 아트센터 나비 학예연구실 옮김(나비프레스, 2004), 112쪽에서 재인용.

19) 「아방가르드와 키치」에서 그린버그는 피카소, 브라크, 몬드리앙, 미로, 칸딘스키, 세잔 같은
모더니즘 작가의 경우 "그들이 작업할 때 다루는 매체에서 주로 영감을 끌어"내고 "이러한 요소들
속에 필수적으로 함축된 것이 아니라면 어떤 것이든 배제하는" 경향을 보이는 데 반해 "달리와
같은 화가의 주요 관심은 그가 사용하는 매체의 과정들이 아니라 그의 의식의 과정 및 개념들을
재현"하고 있다는 점에서 [매체] "'외적인' 주제를 복구하려는 반동적인 경향"을 지닌다며 구분한다.
이러한 구분에 따르면 작품의 영감이 작업하는 매체 자체로부터 오는 디지털 아트는 여전히
'매체 특정적'이라 말할 수 있다. 클레멘트 그린버그, 「아방가르드와 키치」, 『예술과 문화』, 조주연
옮김(경성대학교출판부, 2004), 17쪽.

20) "과거에는 예술가가 승리를 위해 게임을 풀어갔다. 그렇기 때문에 그는 언제나 게임을 주도하는
입장에서 상황을 설정해왔다. 반면 관람자는 계획된 방식으로만 움직일 수 있고, 자신만의 전략을
만들어낼 줄 몰랐기 때문에 언제나 패자의 위치에 설 수밖에 없었다. (…) [오늘날에는] 예술-경험의
일반적인 맥락은 예술가에 의해 주어지지만, 어떤 특정 의미에서 작품의 전개는 예측할 수 없을 뿐
아니라 관람자의 개입에 의해 판가름난다." 로이 애스콧, 「행동주의 예술과 사이버네틱 비전」, 랜덜
패커·켄 조던(편)(2004), 앞의 책, 192쪽에서 재인용.

21) 디지털 기술의 보편화로 인해 오늘날 '미디어 아트', '뉴미디어 아트', '디지털 아트'의 엄밀한
구분은 쉽지 않게 되었다. 『디지털 아트』의 저자 크리스티안 폴(Christiane Paul)은 디지털 아트를
"사진, 판화, 조각 혹은 음악과 같은 전통적 예술의 대상들을 창작하기 위한 하나의 도구로서 디지털
기술을 사용하는 예술"과 "오직 디지털 기술을 자신의 고유한 매개로 하여 특별히 디지털 형식으로
담고 그것을 보관, 재현하면서 쌍방향성과 참여성을 이끌어내는 예술"로 구분한다. 크리스티안
폴 『디지털 아트』, 시공아트 2007, 8쪽. 최근에는 후자처럼 '처음부터 디지털 포맷으로 제작된
예술작품'을 'Born-Digital-Art'라 칭함으로써 사후에 디지털화된 미디어 아트와 구분하기도 한다.
Bernhard Serexhe ed. *Preservation of Digital Art: Theory and Practive* (Wien: Ambra
Verlag, 2013), Glosary.

예술가의 주도하에 의해 창작되던 고전적인 예술작품과
본질적으로 다르게 만든다. 한마디로 여기서는 작가의 주관성,
내면성이 작품의 전면에 등장하지 않는다. 디지털 아트는 기술과
매체를 통해 비로소 개시하게 된 새로운 내용들——인공생명,
인공지능, 기술화된 신체, 정체성 등——을 다루거나, 기술과 매체의
결과로 생겨난 사회·문화·윤리적 문제들을 작품의 내용으로
삼는다. 여기서 중요한 것은 작가의 주관성이 아니다. 낭만주의
이후의 예술에서 중심 제제가 된 작가의 주관성과 내면성은 디지털
기술의 묘사 방식이 불러내는 객관적 이념과 문제들의 배후에
머물러있다.[22]

바이오테크놀로지를 비롯한 기술화된 신체의 문제를 작업화하는
스텔락(Stelarc)이나 생명공학과 유전자 조작의 가능성을
실험하는 에두아르도 칵(Eduardo Kac) 등의 작가는 자기 신체를
기꺼이 위험한 예술적 실험에 내맡기고, 네트워크 내 통제와
감시를 문제 삼는 행동주의 작가들은 권력과 자본을 상대로
아슬아슬한 저항을 벌인다. 우리는 이러한 예술적 실천에서 헤겔이
말한 "내용과 그 묘사에 있어 참된 진지함을 갖는" 예술가의
모습을 본다. 이들에게 예술은 "인간의 가슴에서 일어난 일"을
"이전 시대 예술의 형식들의 창고"에서 골라낸 형상화 방식으로
표현하는 것이 아니다. 오히려 이들은 "제제와 그 제제에 속하는
형식을 직접 자기 자신 속에, 자신 존재의 본래적 본질로서,

그가 상상해낸 것이 아닌 자기 자신으로서 지니기에, 진정으로
본질적인 것을 객관화하고, 그를 생생하게 표상하고, 형성하는
것에 매진"하는 예술가라고 말할 수 있다.

예술이 역사를 이어 쓰거나 역사적 노선을 따라야 하는 강제에서
벗어났다는 것은 그만큼 예술이 역사적으로 '사소'해졌다는
말이기도 하다. 역사적으로 사소하고 임의적이 된 예술은
일화적으로만 서술될 수 있을 뿐이다. 그러나 기술이라는 실체적
토대에 의존해[23] 있는 디지털 아트는 그에 의거해 '역사화'될 수
있다. 디지털 아트의 역사가 아직 서술되지 않았다는 사실이
이 예술의 현재성을 증거한다.

22) "이와 같은 새롭고 급진적인 문화의 초기 단계에서는, 예술가가 하는 일은 관람자와의 새로운
관계를 이끌어내는 데 지나지 않는다. 그는 자신들의 생각을 다루는 새로운 방식들, 생각을 담아낼
유연하고 적합한 구조를 모색한다. 다시 말하면, 그는 동시대의 경험을 조율하기 위한 새로운
흐름을 만들어내려고 한다. 그리고 자기가 할 수 있는 기술을 증대시키기 위해 기술적 자원을 찾고
있기도 하다. 그의 관심은 대화가 가능하다는 것을 확인하는 것이다 이 대화는 오늘날 예술의
내용이자 메시지다. 그리고 이것이 바로 결정론적 관점에서 보았을 때, 예술의 내용이 없어진 것
같고, 예술가는 아무런 이야기를 하지 않고 침묵하는 것처럼 보이는 이유다. 의사소통, 피드백과
실행 가능한 상호작용의 현대적 방식들이 이제 미술의 내용이다." 로이 애스콧, 『행동주의 예술과
사이버네틱 비전』, 랜덜 패커·켄 조던(편)(2004), 앞의 책, 194쪽에서 재인용.

23) 디지털 아트의 기술 의존성은 보존이라는 측면에서 또 다른 문제를 낳는다. 빠른 속도로
발전하는 하드웨어와 그에 맞추어 업데이트되는 소프트웨어로 인해 이전 시기의 디지털 매체—CD
롬 등—나 프로그램 등을 아예 실행시키지 못하게 되는 소위 '디지털 노후화'가 그것이다. 이에
대해서는 Bernhard Serexhe, "Born Digital-But still in Infantry," Bernhard Serexhe ed.
Preservation of Digital Art: *Theory and Practive* (Wien: Ambra Verlag, 2013).

김남시는 독일 베를린훔볼트대학교에서 문화학 박사 학위를 취득했다. 대표 저서로 『본다는 것』(2013), 『광기, 예술, 글쓰기』(2016) 등이 있고, 번역서로는 『한 신경병자의 회상록』(다니엘 파울 슈레버, 2010), 『모스크바 일기』(발터 벤야민, 2015), 『새로움에 대하여』(보리스 그로이스, 2017) 등이 있으며, 논문으로는 「과거를 어떻게 (대)할 것인가: 발터 벤야민의 회억 개념」, 「아카이브 미술에서 과거의 이미지: 벤야민의 잔해와 파편 조각 개념을 중심으로」 등이 있다. 현재 이화여자대학교 예술학 전공 교수로 재직 중이다

김지훈은 뉴욕대학교 영화연구 박사학위를 취득했으며, 중앙대학교 영화미디어연구 부교수이다. 저서로 *Between Film, Video, and the Digital: Hybrid Moving Images in the Post-media Age* (2016), 번역서로 『북해에서의 항해: 포스트-매체 조건 시대의 예술』(로절린드 크라우스, 2017), 『질 들뢰즈의 시간기계』(데이비드 로먼 노도윅, 2005)가 있으며 실험영화 및 비디오, 갤러리 영상 설치작품, 디지털 예술, 실험적 다큐멘터리, 현대 영화이론 및 매체미학 등에 대한 논문들을 *Cinema Journal*, *Screen*, *Film Quarterly*, *Millennium Film Journal*, *Camera Obscura*, *Animation: An Interdisciplinary Journal* 등의 저널들에 기고하고 있다.

에드워드 샹컨 Edward A. Shanken 은 과학, 기술, 예술, 디자인 등의 분야를 아우르는 글을 쓴다. 최근에는 예술과 소프트웨어, 인베스티게토리 아트, 사운드 아트와 생태학, 뉴미디어와 현대예술의 융화 등에 대한 에세이를 발표했으며, 주요 저서로는 *Telematic Embrace: Visionary Theories of Art, Technology and Consciousness* (2003), *Art and Electronic Media* (2009), *Systems* (2015)가 있다. 현재 캘리포니아대학교 산타크루즈에서 예술학과 부교수로 재직 중이다.

여경환은 서울시립미술관 큐레이터이다. 홍익대학교 예술학과와
동 대학원 졸업하고 KBS 디지털미술관 방송작가, 경기도미술관 큐레이터로
일했다. 사회적 기제로서의 미술과 사진이 만들어내는 충돌에 관심이 있으며,
공저로는 『랑데부 아트: 디지털 시대의 예술작품』이 있다. «X: 1990년대
한국미술»(2016), 광복70주년 기념전 «북한프로젝트»(2015),
«로우 테크놀로지: 미래로 돌아가다»(2014) 등을 기획했다.

이현진은 미디어아트 작가로, 뉴욕대학교 산하의 티쉬 예술대학에서
인터렉티브 텔레커뮤니케이션 과정을 마쳤으며, 조지아 공대에서 디지털
미디어 박사학위를 받았다. 주요 개인전으로는 «조우―다리»(2009),
«깊은 호흡»(2014) 이 있으며, 단체전으로는 «재해석된 감각»(2013),
«Global: Infosphere»(2015)가 있다. 현재 연세대학교 커뮤니케이션
대학원에서 영상예술학 분야, 미디어아트 전공 교수로 재직 중이다.

데이비드 조슬릿 David Joselit 은 미국의 미술사학자이다.
1980년대 보스톤 현대미술관에서 큐레이터로 재직하면서 다수의
전시를 공동 기획하였다. 캘리포니아대학교 어바인(1995-2003)과
예일대학교(2003-2013)에서 시각연구 박사과정과 미술사학과에서 강의를
했으며, *Infinite Regress: Marcel Duchamp 1910–1941* (2001),
American Art Since 1945 (2003), *Feedback: Television Against
Democracy* (2010); (한국어판) 『피드백 노이즈 바이러스』(2016),
After Art (2012)등을 저술했다. 현재 뉴욕시립대학교 대학원에서
미술사학과 교수로 재직 중이다.

유시 파리카 Jussi Parikka 는 핀란드의 뉴미디어 학자로, 영국
사우스햄튼대학교(윈체스터예술학교) 과학기술문화 & 미학과 교수이다.
핀란드 투르쿠대학교 디지털 문화학과에서도 강의를 맡고 있다.
대표 저서로는 *Insect Media* (2010), *What is Media Archaeology*
(2012), *A Geology of Media* (2015)가 있다.

평행한 세계들을 껴안기
: 수천 개의 작은 미래들로 본 예술의 조건

1판 1쇄 2018년 9월 20일

글쓴이: 김남시, 김지훈, 에드워드 A. 섕컨, 여경환, 이현진,
데이비드 조슬릿, 유시 파리카

펴낸곳: 서울시립미술관, 현실문화연구

펴낸이: 유병홍, 김수기

기획: 여경환

코디네이터: 김은주, 고보리

번역: 심효원(에드워드 A. 섕컨, 유시 파리카), 현시원(데이비드 조슬릿)

디자인: 정진열

제작: 이명혜

서울시립미술관
서울시 중구 덕수궁길 61
전화 02-2124-8800
sema@seoul.go.kr

현실문화연구
등록 1999년 4월 23일 / 제25100-2015-000091호
주소 서울시 은평구 통일로 684 서울혁신파크 1동 403호
전화 02-393-1125 / 팩스 02-393-1128 / 전자우편
hyunsilbook@daum.net
ⓗ hyunsilbook.blog.me ⓕ hyunsilbook ⓣ hyunsilbook

이 책은 서울시립미술관의 개관 30주년을 기념하는
《디지털 프롬나드》 전시의 일환으로 발행되었습니다.

이 책에 사용된 이미지는 정진열이
다음과 같은 작품을 기반으로 디자인했습니다.
권하윤 <그곳에 다다르면>, 박기진 <공>,
일상의 실천 <Poster Generator 1962-2018>,
조영각 <깊은 숨>, 김웅용 <데모>, 배윤환 <스튜디오B로 가는 길>,
최수정 <불, 얼음 그리고 침묵>, 이예승 <중간공간>
(2018 서울시립미술관 커미션 작품)

ISBN 978-89-6564-221-3 04600
 978-89-6564-220-6 (세트)